高等院校艺术学门类"十三五"规划教材

中国民族民间舞基础教程

主编 周黎

Zhongguo Minzu Mingjianwu Jichu Jiaocheng

华中科技大学出版社
http://www.hustp.com
中国·武汉

内容简介

本书介绍了舞蹈的起源和分类，介绍了藏族民间舞、蒙古族民间舞、维吾尔族民间舞、朝鲜族民间舞、傣族民间舞、东北秧歌、云南花灯、山东鼓子秧歌、胶州秧歌等舞蹈形式，包括专业训练、基本动作、教学提示和作品欣赏等内容。

舞蹈教学通过舞蹈教师有目的、有计划地传授、指导和启发，并通过舞蹈学生主动学习，使学生逐步掌握各种舞蹈知识与技能，提高舞蹈艺术的欣赏与创作能力，与此同时，指导学生树立正确的世界观并培养优秀的品德。

图书在版编目（CIP）数据

中国民族民间舞基础教程/周黎主编. — 武汉：华中科技大学出版社，2014.8（2023.8重印）
ISBN 978-7-5680-0335-3

Ⅰ.①中⋯　Ⅱ.①周⋯　Ⅲ.①民族舞蹈－中国－高等学校－教材　②民间舞蹈－中国－高等学校－教材
Ⅳ.①J722.2

中国版本图书馆CIP数据核字(2014)第183178号

中国民族民间舞基础教程　　　　　　　　　　　　　　周黎　主编

策划编辑：曾　光　彭中军
责任编辑：彭中军
封面设计：龙文装饰
责任监印：朱　玢
出版发行：华中科技大学出版社（中国·武汉）　　电　话：（027）81321913
　　　　　武汉市东湖新技术开发区华工科技园　　邮　编：430223
录　　排：龙文装饰
印　　刷：广东虎彩云印刷有限公司
开　　本：880 mm×1230 mm　1/16
印　　张：6.5
字　　数：200千字
版　　次：2023年8月第1版第5次印刷
定　　价：30.00元

本书若有印装质量问题，请向出版社营销中心调换
全国免费服务热线：400-6679-118　竭诚为您服务
版权所有　侵权必究

目录

第一章 舞蹈起源 — 1

第一节 舞蹈的起源 /2

第二节 研究舞蹈起源的方法 /2

第三节 舞蹈起源的各种理论和观点 /3

第二章 舞蹈分类 — 5

第一节 我国舞蹈分类的原则和方法 /6

第二节 不同种类舞蹈的艺术特征 /7

第三章 藏族民间舞 — 11

第一节 藏族民间舞概述 /12

第二节 藏族民间舞教学提示 /12

第三节 藏族民间舞训练内容 /13

第四节 藏族民间舞基本动作 /13

第五节 藏族民间舞动作短句 /17

第六节 藏族民间舞组合 /18

第七节 藏族民间舞作品欣赏 /20

第四章 蒙古族民间舞 — 23

第一节 蒙古族民间舞概述 /24

第二节 蒙古族民间舞教学提示 /24

第三节 蒙古族民间舞训练内容 /24

第四节 蒙古族民间舞基本动作 /25

第五节 蒙古族民间舞动作短句 /27

第六节 蒙古族民间舞组合 /28

第五章 维吾尔族民间舞 — 31

第一节 维吾尔族民间舞概述 /32

第二节 维吾尔族民间舞教学提示 /32

第三节 维吾尔族民间舞训练内容 /33

第四节 维吾尔族民间舞基本动作 /33

第五节 维吾尔族民间舞动作短句 /36

第六节 维吾尔族民间舞组合 /36

第七节 维吾尔族民间舞作品欣赏 /40

第六章　朝鲜族民间舞　41

第一节　朝鲜族民间舞概述　/42

第二节　朝鲜族民间舞教学提示　/42

第三节　朝鲜族民间舞训练内容　/43

第四节　朝鲜族民间舞基本动作　/43

第五节　朝鲜族民间舞动作短句　/45

第六节　朝鲜族民间舞组合　/46

第七节　朝鲜族民间舞作品欣赏　/49

第七章　傣族民间舞　51

第一节　傣族民间舞概述　/52

第二节　傣族民间舞教学提示　/52

第三节　傣族民间舞训练内容　/52

第四节　傣族民间舞基本动作　/53

第五节　傣族民间舞动作短句　/55

第六节　傣族民间舞组合　/57

第七节　傣族民间舞作品欣赏　/60

第八章　东北秧歌　61

第一节　东北秧歌概述　/62

第二节　东北秧歌教学提示　/62

第三节　东北秧歌训练内容　/63

第四节　东北秧歌基本动作　/63

第五节　东北秧歌动作短句　/65

第六节　东北秧歌组合　/66

第七节　东北秧歌作品欣赏　/68

第九章　云南花灯　69

第一节　云南花灯概述　/70

第二节　云南花灯教学提示　/70

第三节　云南花灯训练内容　/71

第四节　云南花灯基本动作　/71

第五节　云南花灯动作短句　/74

第六节　云南花灯组合　/76

第七节　云南花灯作品欣赏　/80

第十章　山东鼓子秧歌　81

第一节　山东鼓子秧歌概述　/82
第二节　山东鼓子秧歌教学提示　/82
第三节　山东鼓子秧歌训练内容　/82
第四节　山东鼓子秧歌基本动作　/83
第五节　山东鼓子秧歌动作短句　/84
第六节　山东鼓子秧歌组合　/84
第七节　山东鼓子秧歌作品欣赏　/85

第十一章　胶州秧歌　87

第一节　胶州秧歌概述　/88
第二节　胶州秧歌教学提示　/88
第三节　胶州秧歌训练内容　/89
第四节　胶州秧歌基本动作　/89
第五节　胶州秧歌动作短句　/91
第六节　胶州秧歌组合　/93
第七节　胶州秧歌作品欣赏　/96

参考文献　97

第一章
舞蹈起源
WUDAO QIYUAN

第一节 舞蹈的起源

古希腊有一个关于文艺女神缪斯的神话。宇宙之王宙斯和"记忆"女神曼摩辛生了九个女儿。她们是掌管文艺、历史、天文等的女神。太阳神阿波罗是她们的领袖。这九位女神各有分工，如手执笛子、头戴鲜花的伏脱专管音乐，头戴桂冠的卡丽奥卜专管叙事诗，手拿琴的爱莱图专管抒情诗，头戴金冠、手持短剑与帝杖的美尔鲍明专管悲剧，头戴野花冠、手持牧童杖、头戴假面具的赛丽亚专管喜剧，具有一双轻盈敏捷的脚、手里拿着七弦琴的脱西库专管舞蹈……她们掌管着天上人间的一切文学艺术。天才的诗人和艺术家，因得到她们的启示，才写出伟大的作品来。因为她们的存在，人间才开出各种绚丽的艺术之花。

根据以上神话传说来看，人间之所以有音乐舞蹈，或是人从神仙那里偷偷学来的，或是具有天才的舞蹈家因为得到文艺女神的启示创作出来的。这就是说归根结底音乐舞蹈是神所创造的，人间之所以有音乐舞蹈是神的赐予或是神的启示。不过，古人对人和神的概念的理解似乎并不像现代的人分得很清楚。那时的人往往把一些具有不平凡才能的人、具有超出于一般人的智慧和力量的人，或是对人类做出较大贡献的人，都看成是神的化身，或是能通神的人。现在人们知道，神是人根据自己的形象经过想象创造出来的。所以音乐舞蹈归根结底还是人创造出来的。

那么，人为什么要创造舞蹈呢？人又是怎样创造了舞蹈呢？舞蹈在人们的社会生活中起了哪些作用呢？研究舞蹈的起源，就是要回答这些问题。弄清楚舞蹈的起源，对了解舞蹈艺术的本质、舞蹈在社会生活中的地位和作用等会有很大的帮助。

第二节 研究舞蹈起源的方法

研究舞蹈起源的方法如下。
(1) 从发掘出的人类艺术遗存——洞穴壁画、岩画、雕刻（雕塑和浮雕）等上面的舞蹈形象进行分析研究。
(2) 从文献中一些有关舞蹈的神话传说或对舞蹈进行描述的文字材料进行分析研究。
(3) 从残存的原始舞蹈在民族民间舞蹈中的表现进行分析研究。

第三节
舞蹈起源的各种理论和观点

一、模仿论

模仿论是艺术起源论中最古老的一种理论，起源于古希腊哲学家。他们认为文艺起源于人对自然的模仿，模仿是人的天性和本能。只是由于模仿的对象不同、所用的媒介不同、所采用的方式不同，从而产生了不同的艺术形式。有一些人用颜色和姿态来塑造形象，模仿许多事物，而另一些人则用声音来模仿。舞蹈者的模仿则只用节奏，他们借姿态的节奏来模仿各种事物。亚里士多德说过，人从孩提时代就有模仿的本能（人和禽兽的分别之一，就在于人善于模仿，他们最初的知识就是从模仿得来的），人对模仿出来的作品也感到满意。

在我国古代的乐舞理论中，也有类似的说法，如《吕氏春秋·古乐篇》记载："帝尧立，乃命质为乐。质乃效山林、溪谷之音以歌，乃以麋革置击而鼓之，乃衬石、击石，以像上帝玉磬之音，以致舞百兽……"

艺术是人对自然的模仿。音乐是对大自然中山林、溪谷之音的模仿；舞蹈是用有节奏的动作，对各种野兽动作及其习性的模仿。这些道出了艺术产生的一种因素，是合乎事实的。但是，也有许多音乐、舞蹈并不是对自然的模仿，而且这类音乐舞蹈占有更大的比例。因此，模仿论不能概括和说明音乐舞蹈的全部起因。另外，模仿的本身也有其目的，或是为了劳动生产的需要，或是为了抒发情感的需要，或是为了讨好神灵、祖先以祈求赐福人间……所以音乐舞蹈的起源，还有其更根本的原因。

二、巫术论

巫术论是现代西方最流行的一种艺术起源的理论，为不少人类学家、考古学家和文艺理论家认同。这种理论创始于英国的人类学家泰勒（Edward Tylor，1832—1917）。他提出原始人的思维分不清主观、客观的界线，认为一切自然物都和人一样是有灵魂的，因而产生了图腾崇拜、原始宗教、魔法巫术、祭祀礼仪等活动。而这些活动一般都离不开舞蹈，甚至舞蹈是其主要的形式和内容。因此，德国的民族学家威兹格兰德（Waitz-Gerland）提出了著名论断：一切跳舞原来都是宗教的。而在许多学者的论著中，介绍了原始民族的舞蹈和宗教巫术的关系，以此来说明舞蹈的起源，如一些史前岩洞的洞穴壁画中就有许多披兽皮、戴各种野兽面具的巫师跳舞的形象。据学者考证，这些是用来祈求狩猎胜利的舞蹈。

我国自古以来，巫和舞就有着非常紧密的关系，如我国的巫字就是从最早的舞字演变而来的。我国古代的"巫"人，从某种意义上也可以说就是最早的专业舞蹈家，他们是掌握占卜和舞蹈的人，他们以舞蹈为手段来降神、祈雨，为人们去灾、逐疫。

据学者考证，距今 2500 年以前的、在我国广西明江岸边的花山崖壁画是我国先人对蛙图腾崇拜和进行祭祀活动的舞蹈场面的记录。以高大正面"蛙形人"投影为画面中心，正面蛙形人五指分开向上，头戴不同饰物，腰挎环首刀，身前放置或被其降服或作为祭品的动物。四周散置大小铜鼓若干面。正面蛙形人四周布满数以百计的侧身投影人群。这些人群数量多、形体小，以高举双臂和屈双膝面向巨大的蛙形人。这种高举上肢，屈膝的统一

动作，被看做是向正面巨大投影的"蛙"和"蛙人"的祈祷姿态，也可以看做是整个祭祀仪式中的祭祀性舞蹈，一种大型的、有固定程式的集体群舞场面。

舞蹈和巫术、祭祀、图腾崇拜的紧密关系，认为舞蹈起源于巫术，有一定的道理。但是，巫术并不是舞蹈起源的最根本起因。一是，有学者根据考古资料证明舞蹈的出现早于巫术的出现；二是，在一些原始民族的舞蹈中，有巫术舞蹈，也有与巫术无关的舞蹈（如劳动舞、战争舞、恋爱舞等）；三是，巫术舞蹈本身亦有它的起源：或出于祈求劳动（狩猎、种植、畜牧）的丰收，或祭祀祖先、神灵，求其赐福、驱灾，使人类能得到发展、壮大。

三、劳动论

舞蹈起源于劳动的理论是我国许多舞蹈史论工作者主张或是赞同的理论。劳动创造了人，使人脱离了动物界，使人与一般的动物有了根本的区别，也是劳动创造了人类社会，创造了艺术赖以产生的物质基础，创造了舞蹈艺术的物质载体——人的灵活自如的、健美的、有丰富表现功能的身体。

我国一些原始舞蹈的现代遗存中也有许多表现狩猎和种植生活的舞蹈，如鄂温克族的《跳虎》、鄂伦春族的《黑熊搏斗舞》都是人模拟虎、熊的舞蹈，是在他们狩猎生活中创作的。达斡尔族歌舞《达奥》生动地描绘了一位英武的猎手，骑上枣红色骏马，带着洁白的猎犬，飞似地追逐野兽，终于获得了猎物，欢欢喜喜回家的情景。纳西族的歌舞《阿仁仁》表现男女合围成圈的一种极其激烈、紧张、迅速的活动，如猎人追赶野兽时的步子来跳的舞。女人以短暂的、急促的吆喝声，男人以高亢的、洪亮的喊声有节奏地跳着，表现了古代纳西族劳动人民在狩猎前的练习和在狩猎活动中的感受。土家族的《毛古斯舞》中除了有表现狩猎生活的"围猎""追打""搏斗"等外，还有反映农业劳动的"劳动生产""打耙耙""揉把把""扫进扫出"等。鄂伦春人的《采红果舞》反映了鄂伦春妇女的采集生活。该舞由两位妇女表演，两人面对面自转圈（有时也走直线，一个往前走，一个往后退），转一圈后，鼓一次掌，也有伸手拔树枝的动作，然后做出采红果的动作，边采边往桦皮篓里装。

这些可以充分证明舞蹈起源于劳动的观点。我国舞蹈界大多数史论工作者普遍赞同这一观点是有道理的。但是，这也并不是舞蹈的唯一起源。因为确实有一些舞蹈和劳动没有什么直接的关系，如性爱舞蹈、人与人之间交流情感的舞蹈、具有一定游戏性质的娱乐舞蹈，等等。

第二章

舞蹈分类
WUDAO FENLEI

艺术包括文学、音乐、舞蹈、美术、戏剧、电影、电视、建筑、书法、曲艺、杂技等。而作为艺术形式之一的舞蹈，是由各个不同种类、不同样式、不同风格的舞蹈所组成的。如果只了解了舞蹈的概念，而不对其子系统进行全面的考察和了解，那还是不能真正地把握舞蹈艺术的全部含义。

从舞蹈发展的历史可知，各种不同类别的舞蹈产生于反映和表现不同社会生活内容的需要。随着时代的发展，由于舞蹈在表现题材领域的不断扩大，舞蹈形式也相应地有了发展和变化，必然产生新的舞蹈体裁和新的舞蹈品种。因此，学习研究舞蹈的种类，是为了能更深入地了解舞蹈艺术的特性、舞蹈的艺术发展规律，熟悉和掌握舞蹈艺术反映和表现社会生活的各种样式和方法。这对进行舞蹈创作、舞蹈欣赏、舞蹈评论都有重要的意义。

第一节
我国舞蹈分类的原则和方法

舞蹈分类和其他艺术分类一样，历来就是一个众说纷纭的问题。这不仅是因为各人有不同的见解和分类方法，而且是因为一件艺术作品的构成往往是比较复杂的。它的艺术特点并不单一，常常呈现复杂的情况。这就给舞蹈分类的工作增加了一定的难度。例如《红绸舞》，从舞蹈的风格特点来看是民间舞；从塑造艺术形象和反映生活的特点来看是抒情舞；从表现形式和舞蹈体裁的样式来看是群舞；从舞蹈的形态来看是道具舞；从演出的场地和演出的目的来看是舞台表演舞；从舞蹈的品位来看是高雅的舞；从民族特点来看是汉族舞；从国籍来看是中国舞；从地域来看是东方舞；从表演者的年龄来看是成人舞；从舞蹈者的身份来看是专业舞或是业余舞……如果再细分，还可以分下去。当然，如果把每个舞蹈都这样来分类，显得有些烦琐。可见舞蹈的类别可以从各个角度、以各种方法来区分。舞蹈艺术种类的划分是相对的，而不是绝对的。

划分舞蹈种类的原则和方法是根据一定的目的来确定的。为了更深入地了解舞蹈艺术的特性，把握它的艺术发展规律，以使舞蹈创作更加健康地发展和成长，在社会生活中起更大的积极作用和影响，采用从各种舞蹈客观存在的本质区别和它们独特表现内容的方式、塑造舞蹈艺术形象的不同方法以及在社会生活中所起的不同作用等特点来进行舞蹈类别的划分。同时，还适当考虑我国舞蹈界长期流行的、约定俗成的一些分法。

为了使大家对舞蹈的种类有一个清晰、系统、条理分明的认识，采用了下列的分类方法。根据舞蹈的作用和目的来划分，舞蹈可分为生活舞蹈和艺术舞蹈两大类。有人把生活舞蹈又称为自娱舞蹈，把艺术舞蹈称为表演舞蹈。按实际情况看来，生活舞蹈可以包括自娱舞蹈，但又不完全是自娱性的，如宗教祭祀舞蹈。有些生活舞蹈，如习俗舞蹈就有很多是具有一定表演性的，所以这种称谓不恰当。按实质来看，所谓生活舞蹈是为生活需要而跳的舞蹈，艺术舞蹈则是为了表演给别人观赏而跳的。

生活舞蹈包括习俗舞蹈、宗教祭祀舞蹈、社交舞蹈、自娱舞蹈、体育舞蹈、教育舞蹈等六类。

艺术舞蹈又可以分为下面三种。

（1）根据舞蹈的不同的风格特点来划分，可分为古典舞、民间舞、现代舞和新风舞四类。

（2）根据舞蹈表现形式的体裁和样式的特点来划分，可分为独舞、双人舞、三人舞、群舞、组舞、歌舞、歌舞剧、舞剧等八类。

（3）根据反映社会现实生活的方法和塑造舞蹈形象的特点来划分，可分为抒情性舞蹈、叙事性舞蹈和戏剧性舞蹈三类。

第二节
不同种类舞蹈的艺术特征

一、生活舞蹈

生活舞蹈一般是指与人们生活有着直接、紧密的联系，目的性比较明确，人人都可参加的、具有广泛群众性的舞蹈。

生活舞蹈包括以下几类。

1. 习俗舞蹈（节庆和仪式舞蹈）

我国许多民族在婚配、丧葬、种植、收获及其他一些特殊日子，往往都要举行各种群众性的舞蹈活动。在这些舞蹈活动中，表现了各个民族的风俗习惯、社会风貌、文化传统和民族性格特征，是各个民族精神生活中不可缺少的重要组成部分。

流传于湖南的《伴嫁舞》是新娘出嫁前，女伴陪伴新娘的惜别活动。一般在嫁期前的两天晚上进行，直至夜半。最后一晚要通宵歌舞，直到次日黎明后，女伴跳完伴嫁舞，新娘上轿并把新娘送到新郎家为止。《伴嫁舞》由"把盏舞""走马""走火""换信香""娘喊女回""纺棉花""划船""挑水舞""卖酒酒""推磨""一根子流星""会歌舞"等12种舞蹈组成。舞者边歌边舞，反映了妇女的劳动生活和她们丰富的思想感情。

土家族的《跳丧舞》是土家族丧葬仪式中的对舞形式。舞者人数不限，可自由组合。多在死者灵堂前起舞，先由歌师击鼓叫歌，舞者随鼓的节奏应歌接舞以致哀。

流传于广东、广西、湖南、云南等地的《跳春牛》在每年"立春"期间开展。一般由两人披牛形道具，表演耕牛的各种动作，另一人扮演农夫，表现犁田、耕地、播种等劳动，边舞边唱，歌词中多为迎春、劝耕、祈望五谷丰登等内容。

2. 宗教和祭祀舞蹈（包括巫舞）

宗教舞蹈是表现宗教观念、宣传宗教思想，进行宗教活动的一种舞蹈形式。宗教舞蹈是对超自然、超人间的神秘力量——神灵的一种形象化的再现，使无形之神成为可以被感知的有形之身，是神秘力量的人格化，是宗教祭仪的组成部分，主要用以祈求神灵庇佑、除灾去病、逢凶化吉、人畜兴旺、五谷丰登，或是答谢神灵的恩赐。我国不少地区的民族宗教祭仪中，都有这类舞蹈，如民间的巫舞、师公舞、傩舞，佛教的"打鬼"、萨满教的"跳神"等。

祭祀舞蹈是祭祀先祖、神祇的一种礼仪性的舞蹈形式。过去人们用以表示对先祖的怀念或希望先祖和神佛保佑。我国周代的《六舞》是著名的祭祀舞蹈。《六舞》的《云门》用以祭祀天神，《咸池》用以祭祀地神，《大韶》用以祭祀四方神（日、月、星、海），《大夏》用以祭祀山川，《大濩》用以祭祀先妣（女性祖先），《大武》用以祭祀先祖。另外，至今流传于江西、安徽、湖北、湖南、贵州、广西等地的傩舞是古代傩祭中的仪式舞蹈发展而来的，大多还保留着"驱鬼除疫"的特征。

3. 社交舞蹈

社交舞蹈是在人们文化生活中最广泛流传和最具有群众性的舞蹈活动，是人们进行社会交往、增进友谊、联络感情的舞蹈，一般多指在舞会中跳的各种交际舞。另外，我国许多少数民族，如彝族的"火把节"、苗族的"芦

笙节"、黎族的"三月三"、布依族的"六月六"、哈尼族的"苦扎扎"、傣族的"泼水节"等节日中所进行的群众性的舞蹈活动，多是青年男女进行交往、自由选择配偶的社交活动。因此，这些是各个民族的社交舞蹈。

4. 自娱舞蹈

自娱舞蹈是人们在舞蹈活动中目的最单纯的一种舞蹈。它除了进行自娱自乐以外，无其他目的。它既不是为了跳给别人看，又不是为了给别人在情感和思想以感染或影响，只是用舞蹈抒发和宣泄内在的情感冲动，而在抒发和宣泄情感的过程中，获得审美愉悦的满足。当然，有时这种舞蹈也不免会引起旁观者或同舞者的激情反应，而这种客观的反应，自然又会给舞者的情感以影响和刺激，这也就会进一步激发舞者即兴舞蹈的灵感，使其舞蹈放射出独特的光彩，从而使舞者能感受到更大的愉悦，如我国汉族民间舞蹈"秧歌"和一些少数民族的民间舞蹈，以及西方的"迪斯科""霹雳舞"等，都是人们所喜爱的自娱性舞蹈。

5. 教育舞蹈

教育舞蹈指学校、幼儿园进行审美教育的舞蹈活动以及所开设的舞蹈课程。据了解，许多欧美国家的学校很重视对学生的审美教育，除设音乐、美术课外，还设舞蹈课，任学生选修。有些学校既培养专业舞蹈人才，又向舞蹈爱好者传播舞蹈文化。

我国教育舞蹈之所以不能广泛普及，在于还有不少人对审美教育的功能和作用认识不足，也有人缺乏舞蹈文化的知识，不了解舞蹈艺术是一种民族文化，它在陶冶和美化人的情感思想、道德情操，培养人的团结友爱、加强礼仪，以及增进身心健康方面都有潜移默化的重要作用。随着我国人民文化素质的提高，对艺术审美教育作用加深理解，舞蹈教育也必将会越来越受到重视。展望未来，教育舞蹈将会有更广阔的发展前景。

二、艺术舞蹈

艺术舞蹈是指由专业和业余舞蹈家，通过对社会生活的观察、体验、分析、集中、概括和想象，进行艺术创造，从而产生主题思想鲜明、情感丰富、形式完整，具有典型化的艺术形象，由少数人在舞台或广场表演给广大群众观赏的舞蹈。根据其各个不同的艺术特点，大致可分为以下三类。

1. 根据舞蹈的不同风格特点来区分

根据舞蹈的不同风格特点来区分有古典舞、民间舞、现代舞和新风舞，下面介绍前三种舞。

1）古典舞

古典舞是在民族民间传统舞蹈的基础上，经过历代专业工作者提炼、整理、加工、创造，并经过较长时期艺术实践的检验，流传下来的，被认为是具有一定典范意义的和古典风格特点的舞蹈。一般来说，古典舞都具有严谨的形式、规范性的动作和比较高超的技巧。世界上许多国家和民族都有各具独特风格的古典舞蹈。

我国汉族的古典舞，流传下来的舞蹈动作，大多保存在戏曲舞蹈中。一些舞蹈姿态和造型，保存在我国极为丰富的石窟壁画、雕塑、画像石、画像砖、陶俑，以及各种文物上的绘画、纹饰舞蹈形象的造型中。我国丰富的文史资料也有大量的对过去舞蹈形象的具体描述。我国舞蹈家从 20 世纪 50 年代开始进行的对中国古典舞的研究、整理、复现和发展工作，取得了很大的成绩，编写了一套中国古典舞教材，创作了一大批具有中国古典舞蹈风格的舞蹈和舞剧作品，形成了细腻圆润、刚柔相济、情景交融、技艺结合，以及精、气、神和手、眼、身、法、步完美和谐与高度统一的美学特点。

2）民间舞

民间舞是由劳动人民在长期历史进程中集体创造，不断积累、发展而形成的，并在广大群众中广泛流传的一种舞蹈形式。民间舞蹈和人民的生活有着最密切的联系，它直接反映着劳动人民的生活和斗争，表现他们的思想感情、理想和愿望。由于各民族、各地区人民的生活劳动方式、历史文化心态、风俗习惯，以及自然环境的差异，因而形成了不同的民族风格和地区特色。

我国历史悠久、民族众多、地域辽阔，因此民间舞蹈丰富多彩。其主要的艺术特点如下。

(1) 载歌载舞，自由活泼。我国民间舞蹈很主要的一个特点，就是舞蹈与歌唱的紧密结合。这种载歌载舞的形式，自由、生动、活泼，可以比纯舞蹈易于表现更多的生活内容，而且通俗易懂，所以非常为我国广大人民群众所喜爱。

(2) 巧用道具，技艺结合。我国的很多民间舞蹈都巧妙地使用道具，如扇子、手帕、长绸、手鼓、单鼓、花棍、花灯、花伞等，这就大大地加强了舞蹈的艺术表现能力，使得舞蹈动作更加丰富优美、绚丽多姿。

(3) 情节生动，形象鲜明。我国的民间舞蹈很注重内容，大多都以一定的故事传说为依据，因此，人物形象鲜明、人物性格突出。虽然有的舞蹈仅是表现某一种情绪，但它也多是作为一个完整的故事情节而出现的，如广东的《英歌》是表现梁山英雄好汉攻打大名府的故事，福建的《大鼓凉伞》传说是表现郑成功抵御外寇练兵的活动。

3）现代舞

现代舞是19世纪末和20世纪初在欧美兴起的一种舞蹈流派。其主要美学观点是反对古典芭蕾的因循守旧、脱离现实生活和单纯追求技巧的形式主义倾向，主张摆脱古典芭蕾过于僵化的动作程式的束缚，以合乎自然运动法则的舞蹈动作，自由地抒发人的真实情感，强调舞蹈艺术要反映现代社会生活。其创始人是美国舞蹈家伊莎多拉·邓肯（Isadora Duncon，1877—1927）。她认为古典芭蕾的训练会造成人体的畸形发展。她向往原始的纯朴和自然的纯真，主张舞蹈家必须使肉体与灵魂结合，肉体动作必须发展为灵魂的自然语言，真诚地、自然地抒发内心的情感。系统地为现代舞派建立起一套较为完整的理论和训练体系的是匈牙利人鲁道夫·拉班（Rudolf Von Laban，1877—1968），他创造了一种被称为自然法则的训练方法，把人体动作的构成归纳为"砍、压、冲、扭、滑动、闪烁、点打、飘浮"等八大要素，认为正确处理各要素之间的关系，就能组成各种动作。他创造的"拉班舞谱"至今仍为世界上最有影响的舞谱之一。与邓肯同期的舞蹈家露丝·圣一丹尼斯（Ruth St.Denis，1877—1968）是美国现代舞的先驱，她广泛吸收了埃及、希腊、印度、泰国以及阿拉伯国家的舞蹈文化，形成了一种具有东方神秘色彩的、表现了一种宗教精神的现代舞。她的学生玛莎·格雷厄姆（Marthe Graham，1894—1991）是当代现代舞的杰出代表，她认为人类既然有美有丑，有爱有恨，有善有恶，那么舞蹈就不能只是赞颂美好和善良，也应当表现罪恶、悔恨和嫉妒，所以她特别强调运用舞蹈把掩盖人的行为的外衣剥开，揭露一个内在的人。她创造了一套舞蹈技巧，人称"格雷厄姆技巧"。数十年来，这一流派的舞蹈家各自发展，形成了许多不同风格和艺术主张的派别，有的在舞蹈的创新和发展上做出了很大的成绩，有的却完全违背了早期现代舞派的基本思想和艺术主张，远离了客观社会现实生活，发展到离奇、怪诞、晦涩的地步，为广大观众所不能理解和接受。

2. 根据舞蹈表现形式的特点来区分

根据舞蹈表现形式的特点来区分分为独舞、双人舞、三人舞、群舞、组舞、歌舞、歌舞剧、舞剧等八类。下面介绍前四种舞。

1）独舞

独舞，又称单人舞，系由一个人表演的完成一个主题的舞蹈。多用来直接抒发人物的思想感情和揭示人物的内心世界。大多是表现一个完整的思想感情的片断，或是体现一定的生活内容、创造一种比较鲜明的意境。大致可分为两类：一类为结构完整的独立的舞蹈作品，另一类为舞剧和大型舞蹈中的重要组成部分，是刻画人物的主要手段。舞剧中的独舞，类似歌剧中的咏叹调或话剧中的内心独白。独舞演员要求有良好的身体素质、扎实的基本功，有较高的表演技巧和较强的刻画人物的能力，通常由具有较高艺术表现力的演员担任。

2）双人舞

双人舞由两个人（通常为一男一女）表演共同完成一个主题的舞蹈，多用来表现人物之间思想感情的交流和展现人物的关系。双人舞可分为两类：一类为结构完整的独立的舞蹈作品，另一类为大型舞剧和舞蹈中的重要组成部分。舞剧中的双人舞，类似歌剧中的重唱或话剧中的对话，是塑造人物和推动剧情发展的重要手段。在古典

芭蕾中的双人舞，大多是表现爱情的，并有一套固定的程式：首先，是男女主人公在一起合舞；其次，由男、女各跳一段独舞；最后，两人再合在一起共舞。在男、女单独的舞蹈中，多是技巧性的表演，在合舞中一般都要使用托举技巧。

　　3）三人舞

　　三人舞由三个人合作表演完成一个主题的舞蹈，一般亦可分为两类：一类为结构完整的独立的舞蹈作品，另一类为大型舞剧和舞蹈重要组成部分。三人舞根据其内容又可分为表现单一情绪和表现一定情节，以及表现人物之间的戏剧矛盾冲突内容等三种不同的类别。

　　4）群舞

　　凡四人以上的舞蹈均可称为群舞。一般多为表现某种概括的情绪或塑造群体的形象。通过舞蹈队形、画面的更迭、变化和不同速度、不同力度、不同幅度的舞蹈动作、姿态、造型的发展，能够创造出深邃的、诗一般的意境，具有强大的艺术感染力。大型舞剧中的群舞，常用来烘托艺术气氛，展示民族风格和地方特色，有时也用其作为独舞或双人舞的陪衬，为塑造人物形象服务。

3. 根据反映社会现实生活的方法和塑造舞蹈形象的特点来区分

根据反映社会现实生活的方法和塑造舞蹈形象的特点来区分可分为抒情性舞蹈、叙事性舞蹈和戏剧性舞蹈三类。

　　1）抒情性舞蹈

　　抒情性舞蹈又称情绪舞。其主要的艺术特征是在特定的环境中，以鲜明、生动的舞蹈语言来直接抒发舞蹈者的思想感情，以此表达舞蹈家对生活的感受和评价。优秀的抒情舞往往是既带有舞蹈者的个性特征，又概括了时代和人民群众普遍的情感特色，是个性和共性的统一，因而能唤起广大观众的情感共鸣，如《红绸舞》通过舞蹈者手中红绸不断飞舞流动的各种线条所组成的丰富多彩的画面，直接抒发了获得自由的中国人民那种兴奋喜悦的心情和精神振奋、意气风发、斗志昂扬的精神风貌。男子群舞《海燕》通过迎着暴风雨，振翅翱翔的海燕的舞蹈形象，以象征性的手法，表现了新时期中国人民在风浪中搏击前进的勇气和决心。

　　2）叙事性舞蹈

　　叙事性舞蹈又称情节舞。其主要艺术特征是通过舞蹈中不同人物的行动所构成的情节事件来塑造人物，表现作品的主题内容。

　　叙事性舞蹈和舞剧虽然都具有不同的人物和一定的情节，但它们却有不同的特质。前者一般篇幅比较短小，情节也比较简单，不像舞剧那样有曲折复杂的情节结构和尖锐激烈的戏剧性冲突，如《金山战鼓》通过宋代著名女将梁红玉率领两个孩儿，在宋军和金兵激战的金山脚下，亲临阵前、观战、擂鼓、中箭、拔箭、对天盟誓、击鼓再战，直到战斗胜利的情节过程，运用舞蹈手段，形象地把梁红玉不畏强敌的民族气节和昂扬的战斗精神，作了生动的艺术表现。

　　3）戏剧性舞蹈

　　戏剧性的舞蹈统称为舞剧。舞剧是以舞蹈为主要艺术手段表现一定戏剧内容的舞蹈作品，是一种综合了舞蹈、戏剧、音乐、舞台美术的舞台表演艺术。它和其他戏剧艺术形式的共性，都是通过舞台上不同人物的行动和他们的性格冲突来反映社会现实生活，而其不同的艺术特性，就是艺术表现手段的不同，以及由此而生发出的许多艺术特征。话剧、歌剧的主要表现手段是语言和歌唱，舞剧的主要表现手段是舞蹈。

　　舞蹈是一种综合性的表演艺术，音乐不仅是舞蹈的伴奏，而且还表现着人物丰富、细腻、深刻的思想感情和人物性格的特征，或提供情节、事件发展关键时刻的对比气氛和鲜明的色彩。服装、道具、布景、灯光等舞台美术，在表现时代、环境、人物身份、民族特色，以及推进情节的发展、衬托人物内心世界的变化等方面都有重要的作用。舞剧艺术体裁的产生，使得这种艺术的综合性发展到了更高的阶段，把文学、戏剧、音乐、美术等艺术都与舞蹈融合为一体，极大地提高了舞蹈艺术的表现能力。因此，在进行舞剧的创作、欣赏和评论中对于其艺术的综合性，其他艺术形式在舞剧中所起的重要作用，均应给予充分的重视。

第三章

藏族民间舞
ZANGZU MINJIANWU

第一节
藏族民间舞概述

　　藏族是我国少数民族中具有悠久历史的民族。藏族人主要居住在祖国的青藏高原。因为特有的地理环境和宗教信仰，藏族人民创造了悠久的历史文化，同时也创造了丰富多彩的民间歌舞艺术。藏族同胞激情奔放、稳重朴素，歌舞成了他们生活中不可缺少的组成部分。

　　人们根据自然环境、生产分工、风俗信仰等的不同创造了丰富多彩的民间舞蹈形式，形成了高原特有的"一顺边"的美。在牧区、林区，人们喜欢跳粗犷奔放的"卓"（锅庄）；在农业区，人们多喜欢跳"谐"（弦子）；在城市多表演"果谐""堆谐"；较专业的艺人往往表演"热巴"；适于室内表演的有"囊玛"。这些舞蹈融入了农牧文化和宗教色彩，具有浓郁的民族特点。

　　藏族民间舞蹈尽管风格、类型不同，但舞蹈体态中松胯、弓腰、屈背膝是基本的体态特征，而"颤、开、左、舞袖"是舞蹈的动律特点。舞蹈时，表演者习惯上身放松略带前倾，膝部放松，有连续不断、小而快的颤动；双腿自然向外开，多有伸展；受宗教礼俗影响，舞蹈的行进方向和组合多由左向右旋转。"舞袖"这一动律特点，是藏族民族服饰特点的展现。由于地理和气候环境的影响，生活中人们服饰厚重，身着大袍长靴，为了便于劳作常将双袖扎在腰前（或腰后）。藏族服饰色彩丰富，舞蹈时旋转起来如孔雀开屏，长袖飞舞犹如彩虹划空。

第二节
藏族民间舞教学提示

（1）踢踏动作中应注意膝部放松但不能僵硬，要做到节奏准确，上身与下身协调配合。
（2）弦子动作中注意上身平稳，随重心移动而晃动，膝部形成屈伸动律，动作连贯，表达准确。
（3）卓动作中注意屈伸要有弹性地颤动，膝关节保持放松的状态。

第三节
藏族民间舞训练内容

弦子一般用于慢板抒情音乐，其动作优美。舞蹈时身体前倾，膝部有规律地颤动、屈伸，上身随重心的移动而晃动，髋关节随重心的下移，形成沉缓、凝重的形体特色。

踢踏是藏族民间舞的一种，通常为集体歌舞形式，舞蹈时膝部放松而富有弹性，脚灵活、敏捷，双膝上下运动频率快，节奏鲜明，形成上下颤动的动律，脚部踏出有规律、有变化的各种节奏来表达感情。

卓即"锅庄"，又称"歌庄"，是围圈歌舞的意思，是西藏广泛流传的民间舞蹈。从流传地区看，分农区锅庄和牧区锅庄两种风格，前者奔放豪迈，后者沉稳豪爽，但无论怎样它们都有一种共同的规律性，膝部有规律地颤动、屈伸，舞蹈时身体微向前倾，在运动的过程中髋关节随重心下移。

第四节
藏族民间舞基本动作

弦子类：平步、三步一抬、拖步、斜拖步、单撩、双撩、连靠、长靠、单靠。
踢踏类：第一基本步、第二基本步、退踏步、抬踏步、滴答步、连三步、悠踢步。
卓（锅庄）类：前点步、旁点步。

1.基本手形、手位、脚位
（1）手形：五指自然并拢。
（2）手位：双手扶胯，髋前画手，单臂袖，旁展单背袖（弦子）；双手在胯旁或前后悠摆。
（3）脚位：丁字步，八字步，自然位。

2.常用手臂动作
1）手臂动作的规律
藏族舞蹈的手臂动作可归纳成拉、抽、绕、抛、甩、扔、扬七种变化。
拉：手在外，将袖向身体方向回拉，臂自然运动。
抽：以肘带动手向外发力，留守于后，成直线向外运动。
绕：袖子在身前、身旁用手腕翻绕一圈，绕动要放松、协调。
抛：在单双幌手运动的基础上，小臂向上发力抛出，形成大的半弧线，臂稍用劲。
甩：双手同一方向前后自然甩动，轮换甩手，交叉甩手，屈肘甩手均可。

扔：小臂将袖直线快速甩出，以肘带动向外发力。

扬：手心朝上慢慢升起。

2）基本动作的做法及要求

单臂撩袖：单臂由下经体前向上撩袖，到位后手腕向上或向外摆动，带动衣袖，两臂可交替撩袖。

双臂甩袖：双臂屈肘平抬于胸前，两手手心向上，动作时双手由胸前以腕臂向上、向外掏甩袖，也可以做小臂屈肘绕环，然后双臂屈肘回收于肩上，再双小臂向前抛出甩袖。

前后摆袖：双臂下垂，以肘带动全臂前后做 45° 摆动，手腕主动。

横向摆袖：双臂下垂，多为单手的横向摆动，手腕主动带动小臂，大臂随腕运动。

晃袖：双臂屈肘举至胸前，左右手在胸前，从内向外至旁画圈，双手带动小臂随步法节奏的变化做左右双绕环晃袖运动。

平面摆袖：双臂下垂，以右臂为例，右手起至旁边，从外至里于胸前平面摆动，以腕带动臂运动。

献哈达（双手礼）：双臂由腰两侧掏手向前两侧平伸开，手心向上，身体和头略前倾，左腿为主力腿，屈膝侧弯左脚全脚落地，右腿直腿伸出，脚跟落地。

左抬手双交叉甩袖：正步，身体对 1 方位（舞蹈中的特定位置，后同），一拍左手头上正前方，右手抬起与肩平行，经过左手下来右手经前面移到左面交叉一拍后同时甩出，身体转到左面。

双臂双交叉平分手甩袖：正步，身体对 1 方位，一拍双手抬起，经过胸前交叉，右手在外一拍，上身前倾 45°，同时向两边甩出与肩平行的位置，要求抬起时胸和头向上。

左抬手右摆袖：正步，身体对 1 方位，左手正前方抬起至头上，右手平行抬起至斜后方，一拍右手向前摆至胸前，要求向前摆袖时上身前倾。

双手平分甩袖：一拍右手从左至右在头上画一个圈，左手从右至左在胸前画一圈收到左面一拍，右手和左手平行前后甩袖。

3. 基本步伐

1）踢踏类

（1）第一基本步，2/4 拍（中速），两拍完成。

准备：面对 1 方位，双手置于身旁两侧，自然下垂。

Da（弱拍起，后同）：双膝微屈，右腿动的同时抬起左腿，右前掌抬起。

1 拍：右膝下沉，脚掌打地"冈打"。

2 拍：保持颤膝原地踏步，顺序为左－右－左，接反面动作。

手臂动作：胯前交替外画，四拍内，左右各完成一次外画。

（2）第二基本步，2/4 拍（中速），四拍完成。

准备：正对 1 方位。

1-2 拍：同第一基本步。

3-4 拍：保持颤膝原地踏步，顺序为右－右－左－右，可稍向右移动。

手臂动作：外画斜展（亦可做胯前交替外画）。

1-2 拍：右手胯前外画，左手慢起侧旁。

3-4 拍：左手画至斜上，右手旁展，再原路回来。

（3）退踏步，2/4 拍（中速），两拍完成。

准备：面对 1 方位，双手置于身旁两侧，自然下垂。

1 拍：右脚后撤半步，脚掌着地，身体与左脚保持垂直。

Da：左脚原地踏落。

2拍：右脚踏落在前。

手臂动作：前后悠摆手。

（4）连三步，2/4拍（中速），两拍完成。

准备：面对1方位。

1-2拍：略向8方位移动，踏落顺序为右-左-右，左脚踢出8方位抬起，右腿略屈。

手臂动作：双手旁低，自然放下成右手左斜前，左手在后。

（5）抬踏步，2/4拍（中速），两拍完成。

准备：左前丁字步位，正对1方位。

Da：抬右脚掌，同时左脚收起。

1拍：左脚收回，右脚"冈打"。

Da：左脚踏落小八字步位。

2拍：左脚踏落前丁字位。

手臂动作：双摆手。

（6）两步踏撩，2/4拍（中速），两拍完成。

准备：面对1方位。

1拍：右、左踏步。

2拍：右踏步，同时右脚撩出。

手臂动作：晃（单晃、双晃、拍晃）。

（7）悠滑步，2/4拍（中速），两拍完成。

准备：面对1方位。

Da：提气立起，重心在右。

1拍：左脚半脚掌落、屈，右脚向2方位滑出。

Da：身体面向8方位，右腿还原，双腿直。

2拍：右脚屈，同时左脚从8方位向4方位后悠滑回。

手臂动作：双摆手，先摆向右，再摆向左。

（8）悠踢步，2/4拍（中速），四拍完成。

准备：对2方位。

1拍：左"冈打"，同时右小腿后勾提起。

Da：右脚向2方位踢出。

2拍：左脚"冈打"，右脚滑落原位。

3-4拍：左脚继续屈，同时方向转向2方位接相反动作。

手臂动作：双手分别旁下，左手前摆向2方位，左手屈臂起至胸前，右手在身后低位，双手旁展开，双手渐渐落还原。

（9）嘀哒步，2/4拍（中速），一拍完成。

准备：面对1方位，左前丁字位。

Da：重心在右腿，前掌抬起。

1拍：左腿屈的同时，"冈打"，左腿原位提起。

Da：左脚踏地，双膝直。

手臂动作：胯前交替外画，双臂分。

2) 弦子类

(1) 平步，2/4拍（慢板），两拍完成。

准备：双手扶腰。

1拍：左腿贴地向前迈步，重心随上步挪动。

Da：左脚微屈，右腿在左脚旁准备上步。

2拍：右脚继续前迈。

手臂动作：双手扶腰。

(2) 靠步，2/4拍（慢板），两拍完成。

准备：面对1方位。

Da：左腿屈，右腿提起。

1拍：右旁迈步，成直腿支撑。

Da：右腿屈，同时左腿原位站立。

2拍：左腿勾脚蹬落于前丁字位，双膝同时伸直。

手臂动作：双扶腰、双摆手、单背袖均可。

(3) 拖步，2/4拍（慢板），两拍完成。

准备：面对1方位。

Da：重心在左。

1拍：右脚2方位跃迈步，左脚内侧拖地慢跟上拖回。

2拍：同上动作，接相反方向动作。

手臂动作：单撩袖。

(4) 单撩，2/4拍（慢板），两拍完成。

准备：面对1方位，双手扶腰。

Da：左腿屈，右脚略抬。

1拍：右腿正前迈步，重心在右。

Da：右腿屈，同时左小腿撩出。

2拍：左腿屈，同时左小腿回到右腿旁，接反面动作。

手臂动作：双手扶腰。

(5) 长靠，2/4拍（慢板），四拍完成。

准备：面对1方位。

1-2拍：向左迈两步。

3-4拍：同单靠动作。

手臂动作：慢晃手成旁展单提袖。

(6) 三步一撩，2/4拍（慢板），四拍完成。

准备：面向1方位。

Da：重心在右，微屈。

1-2拍：向前平步，顺序为左－右－左，抬右脚单撩。

3-4拍：相反方向，同1-2拍动作。

手臂动作：双手扶腰，外晃手、拉手均可。

(7) 双撩，2/4拍（慢板），四拍完成。

准备：身体对1方位。
Da：重心在右，微屈。
1拍：向前上左脚。
Da：左脚屈，右脚离地后勾。
2拍：左脚直，右脚小腿向前方轻悠撩出。
3-4拍：相反方向，同1-2拍动作。
手臂动作：双扶腰，晃手。
3）卓（锅庄）类
（1）前点步。
准备：正步双手叉腰，2/4拍，两拍完成。
1拍：半拍主力腿微颤，动力腿向前弯曲点步，半拍收回让步。
2拍：做相反动作，来回交替进行。
（2）旁点步。
动作要求同前点步，只是出脚的位置在旁边，可以前后行进。

第五节
藏族民间舞动作短句

（1）由退踏步、第一基本步组成，2/4拍（稍快），八小节（一小节为一拍，后同）完成。
1拍：右脚原地踏两下。
2-5拍：退踏四次。
6-8拍：第一基本步左、右各三次。
（2）由连三步、抬玲步、悠踢步等动作组成，2/4拍（稍快），九小节完成。
1拍：三步。
2-5拍：抬踏正反各两次，嘀哒步两个，对2方位。
6-7拍：悠踢步。
8-9拍：连三步，抬踏步。
（3）由抬踏步、跳分步、嘀哒步等动作组成，2/4、3/4拍（稍快），五小节完成。
1-2拍：抬踏步，左一次，第一基本步二个，右一次。
3拍：跳分步。
4拍：双腿自然跳一下，腿分开大八字，落地重心在右，微屈。
5拍：双手腹前交叉分开至体旁。
其中，4-5拍为嘀哒步（由进退步、单撩步组成）。
（4）由靠步、平步组成，2/4拍（慢板），四小节完成。
1拍：单靠步右起做二次，双手扶腰。

2-3拍：右起平进四次，手单臂袖。

4拍：单靠步。

（5）由进退步、单撩步组成，2/4拍（慢板），六小节完成。

1-2拍：对1方位、7方位、5方位，三个方位做进退步双摆手。

3拍：对1方位做单撩步右、左各一次。

4拍：右单撩步，同时右手单撩袖，左手旁。

5拍：左单撩步，同时左手单撩袖，右手旁。

6拍：退撩步，右手单背袖位，左手扶胯位。

（6）由右抬手、左摆袖加前点步和左抬手、双交叉甩袖加前点步组成，2/4拍（中速），四小节完成。

1-2拍：身体对1方位，第1拍的前半拍右脚向前作前点收回抬左手，第2拍的前半拍上左脚向前作前点收回右画前摆袖，两拍一次做四次。

3-4拍：脚下前点步不变，手变成左抬手双交叉甩袖。

（7）由旁点步、平行上下摆袖组成，2/4拍（中速），四小节完成。

1-2拍：向前的旁点步，右手向右摆袖，身体向左面倾斜，右肋拉起，一拍一次向前做四次（要求：在做进旁点步时，收回的脚要在另一只脚的前面或后边一条线上）。

3-4拍：右手绕袖、身体左转，面对5方位，左脚旁点步开始，后退做两次向前旁点步。

第六节
藏族民间舞组合

1. 训练性组合

准备：面对1方位。

第一遍如下。

1-7拍：退踏步七次，右起，手前后摆动。

8-11拍：嘀哒步八次，双手从体前向上交叉至7方位，手心向上。

12-15拍：退踏步两次，手指7方位，手心向上。

16-17拍："冈打"两次，手画八字从左至右。

18-19拍：退踏步一次。

第二遍如下。

1-7拍：退踏步七次，变方向做。

8-11拍：嘀哒步四次。

12-15拍：退踏步两次。

16-17拍："冈打"两次。

18-19拍：退踏步一次。

2. 综合性组合一

前奏：面对2方位准备。

1-2拍：右手后斜上，手心朝下，大屈伸步走至台中。

3-4拍：右脚上步转一圈，体向1方位，左脚踏步半蹲，右手至胸前，左手在旁。

5拍：体向2方位走两步，右手后斜上方。

6-7拍：双手自然下垂，右转一圈，体向1方位，左脚踏步半蹲，右手至胸前，左手在旁，原地屈身两次，体从左转向5方位。

8-9拍：面向5方位，右腿大弓步，双手斜后低位，手心朝下，身体前倾，大屈身步走，从5方位、3方位，走至1方位。

10拍：右脚上步，大云手转一圈。

11-12拍：面向1方位，左开始向旁边靠，手拖袖单撩至肩上，做两次。

13拍：右脚上步，云手转一圈。

14拍：面向1方位至2方位，对8方位走平步。

15拍：面向8方位，云手上步转一圈。

16-17拍：平步走，双手小腹前交叉起至高位手。

18拍：右手到头上位，左手抱回胸前，渐渐向旁开，转两圈。

19-22拍：面向1方位，左开始长靠动作，手拖袖单撩至肩上，做四次。

23拍：右脚勾脚靠步位，以左脚掌为轴辗转一圈，左手斜后低位，右手袖搭左肩。

24-25拍：单靠左开始，左手斜后位拖袖，右手袖搭左肩，反复做四次。

26拍：大云手转两圈。

27-31拍：旁三步一撩，双手自然横甩袖，左右反复做五次。

32拍：面向1方位，进退步两次，双手以下位起至高位，手心相对。

33拍：面向8方位，嘀哒步，双手小腹前交叉分开两次。

34-35拍：面向6方位、5方位，上左脚，右脚靠左小腿收起，左手旁打开，右手至高位转四次。

36拍：面向4方位，嘀哒步。

37-38拍：面向3方位、2方位转。

39-40拍：原地嘀哒步，接原地点转上位手双甩袖，右转两圈。

41-46拍：大云手原地点转，从左开始，最后一拍时固定姿态；体向2方位，右脚半弓步，左脚前踢出，右手斜前甩袖，左手斜后位，做六次。

47-48拍：面向1方位，进退步两次，双手从低位上至高位，再高位下至低位。

49-52拍：左旁开始三步一靠，左手在旁，右手下至上撩袖，做四次。

53拍：面向2方位，右脚勾靠步位，以左脚掌为轴碾转一周，左手斜下后低位，右手袖搭肩。

55拍：面向8方位，上右脚踏步，半蹲颤膝，头向1方位，右手平前，左手斜后。

56拍：颤膝慢起，体转向2方位，双手低位至高位合掌，慢后拖步，双手放松，从高位至低位，6方位退场。

3. 综合性组合二

1）第一遍音乐

1-2拍：反复动做短句（1）第一个8拍，前4拍动作。

3-4拍：反复动做短句（1）第一个8拍，后4拍动作。

5-6拍：反复动做短句（1）第二个8拍，前4拍动作。

7-8拍：反复动做短句（1）第二个8拍，后4拍动作。

9-10拍：反复动做短句（2）第一个8拍，前4拍动作。

11-16拍：反复动做短句（2）第一个8拍，后4拍动作。
13-14拍：反复动做短句（2）第二个8拍，前4拍动作。
15-16拍：反复动做短句（2）第二个8拍，后4拍动作。

2）第二遍音乐

1-2拍：第一拍身体左转，背对观众，面对5方位双臂双交叉，平分手甩袖加前点步，右脚开始，两拍完成，反复以上动作，但要加左转身面对1方位。

3-4拍：反复第1-2拍动作。

5-6拍：对7方位上右脚，身体面对5方位，头视5方位，右手头上斜三位，左手肩平行打开，左脚掖腿，身体倾斜至下旁腰；右手绕袖落左脚，身体转向1方位，右脚点步，身体前倾至下左腰旁，右脚马上打开大八字步位，第6拍反复，从反面出左手。

7-8拍：反复第5-6拍动作。

9-10拍：第9拍云手平分，甩袖加前点步，右脚开始，两拍完成，第10拍反复同上。

11-12拍：第11拍右脚前点步右转身，右手从下向上打开，左手盖下左点步，两拍完成，第12拍面对5方位，做云手平分甩袖，同时左转面对1方位，左前点步。

13-14拍：反复第9-10拍动作。

15-16拍：反复第11-12拍动作。

第七节
藏族民间舞作品欣赏

1.《母亲》

《母亲》所表现的是一位藏族老阿妈的生动形象，热情讴歌了母亲的伟大和慈祥的爱。舞蹈的表演者身着藏袍，弯腰屈背的造型，生动地刻画了母亲的老态龙钟、含辛茹苦的沧桑形象。随着音乐旋律，舞蹈从凝重的气氛转为欢快、轻柔、舒缓的弦子舞，奏起了欢乐的舞韵，表现了母亲慈祥、开朗、纯朴的爱。舞蹈在衔接上首尾呼应，在庄重肃穆中舞蹈缓缓结束。"母亲"安详地弯身坐下，如塑像般凝重，受人崇敬、爱戴。

舞蹈在表演形式上，极好地融入藏舞的主要特色。"前倾、弯腰"的形象特点十分鲜明、典型，无论是造型还是旋转，从始至终都以此为舞蹈基本动作造型，使母亲的形象丰满而伟大，母亲的辛劳惟妙惟肖地通过"弯腰"生动地表现出来。在旋转的运用上，采用了顺时针旋转，极具民族特点，在旋转的变化中使母亲的思想情感、人生经历展现在观众面前。

在舞蹈的服饰方面，不单一追求华丽艳美，以表现主人翁的人物性格特征、人物思想为前提，体现了外部形象与内在情感的统一。

2.《草原上的热巴》

"热巴"是藏族地区从事歌舞艺术的民间艺人的俗称。《草原上的热巴》表现艺人生活经历的藏族舞蹈，表演者以丰富的激情表现了"热巴"的艺术魅力。

《草原上的热巴》以传统的热巴舞为艺术表现形式，从头到尾歌舞相融，洋溢着热烈、欢快、歌颂之情，曲乐

变化使舞蹈动作缓急相济。《草原上的热巴》开始时，众舞者欢呼声声，热巴男艺人手持手铃，纵跳铃舞，女艺人持单柄长鼓旋转敲击，场面热烈、欢快。

随着舒缓、委婉的乐曲，女演员手携手倒退进行"三步一撩"，舞动长袖，队形变化，使女艺人刚柔相济、优美细腻的风韵得以充分展现。舞蹈的中间，音乐急转欢快，男女艺人充分表现其艺术技巧，绕圆弦子、躺身蹦子、空中小蹦子、猫跳翻身、缠头拧身等舞蹈动作交相变化，把藏族人民的生活情趣及对新时代的热爱淋漓尽致地表现出来。《草原上的热巴》歌、舞、道、白融为一体，相互交融、配合，有着强烈的艺术感染力。

3. 《牛背摇篮》

《牛背摇篮》（编导：苏自红，色尕，作曲：王勇，孟卫东）是藏族三人舞。舞蹈以西藏"卓"的舞蹈为基础，通过展示姑娘与牦牛这个人与自然和谐相处的生活情景，从而表现藏族人民对美好生活的热爱以及民族独特的生存状态，生活情调和深厚的文化底蕴，作品艺术上的突出特点是拟人手法的运用，该舞没有停留在牦牛形似的模拟上，而是进一步精心设计，使牦牛通人性，同时也表现了天真的小姑娘与牦牛相依相亲的情景，从而强化了藏民与牦牛的特殊关系。

第四章

蒙古族民间舞
MENGGUZU MINJIANWU

第一节 蒙古族民间舞概述

蒙古族以马背上的民族著称。辽阔的草原是他们繁衍生息的地方,在游牧、狩猎的生活劳动中,蒙古族人民创造了灿烂的草原文化,同时也创造了风格鲜明的蒙古族民间舞蹈。

蒙古族民间舞蹈历史悠久,内容丰富,形式多样。我国阴山岩壁上有大量的蒙古族原始舞蹈画面,其中有众多内容不同、风格各异的草原舞蹈,并以集体舞、三人舞、双人舞、独舞等不同形式来表现。

蒙古族民间舞具有集体性和自娱性的特点,是草原中最具草原游牧民生活气息和精神气质特点的舞蹈。有手持绸巾、热烈奔放的"安旦",有端立稳健、含蓄柔美的礼仪性质的"盅子舞",有借筷抒情、优美矫健、节奏性强的"筷子舞",有强健洒脱、活泼畅快的"狩猎舞"等。丰富多彩的舞蹈素材,经过艺术家的整理提炼,形成男子舞蹈强健骁勇、洒脱强悍,女子舞蹈端庄典雅、雍容大度的风格特点。

第二节 蒙古族民间舞教学提示

(1) 在练习蒙古族民间舞时,始终贯穿蒙古族民间舞的基本体态。上身向后稍仰,头部放平并有向后靠的感觉,下颚稍向回收,感觉站在一望无际的大草原上,心胸特别开阔。

(2) 把握好蒙古族民间舞独特的艺术风格,例如:柔臂动作那种外在似行云流水,内在却很有韧劲的外柔内刚的风格。

第三节 蒙古族民间舞训练内容

从蒙古族民间舞的最具典型和代表性的动作中,寻找基本动律,并以基本动作为基础,选择肩、腕、手、臂、脚、腰、步、跳、转等技巧作为训练内容。

手、腕、肩的训练:一种连贯、延续、波浪形的连续,反映训练的各种动态、快慢节奏的手臂训练,使上肢

放松自如，提高手臂的韧性、力度和表现能力。

步法训练：通过平步、踏步、马步等不同的步法练习，达到不同的训练效果。以膝部的屈伸保持身体的平稳，使动作流畅自如；合理运用呼吸，以呼吸带动趟拖的起伏。以大小强弱、轻重缓急的力韵和流畅自如的气息，贯穿于动作的起承转合，同时马步训练使脚下灵活、敏捷，能加强下肢与身体的协调配合，以及腰背的力度和提高完成跳转等技巧的能力。训练中抓住蒙古族民间舞中，女子动作一般多用后点步位，男子动作多为前点步位，上身微躺、颈部稍后枕的形态和动律特点，并由浅入深地加强训练，提高学生掌握与表现蒙古族民间舞的独特的风格、特点和蒙古族人豪迈矫健、勇敢剽悍的民族性格。

第四节
蒙古族民间舞基本动作

1. 基本手形、手位、脚位

1）手形

平手：四指并拢、伸直，拇指向四指的正旁伸直打开。

勒马手：手握空拳，拇指放在食指的第一个关节上。

叉腰手：四指握拳，拇指向手的正旁伸直打开。

2）手位

平的鹰式位：平手双臂自向正旁抬起和肩平，向前呈弧形。

高的鹰式位：平的鹰式位向上提起。

叉腰位：四指握拳，拇指打开，叉于腰间。

勒马位：勒马手呈下抓形状，向外伸出，单手为单勒马位，双手在外称双勒马位。

3）脚位

正步：双脚内侧拢，脚尖对齐。

小八字步：双脚后跟并拢，双脚尖向外打开，呈"小八字"形。

前点步：脚掌点于另一脚的前方，双膝稍弯并外开。

小八字步：双脚后跟并拢，双脚尖向外打开，呈"小八字"形。

前点步：脚掌点于另一脚的前方，双膝稍弯并外开。

后踏步：一脚掌点于另一脚的后方。

2. 常用手臂动作

1）硬腕

1拍：腕部向上提起。

2拍：腕部向下压。

3-4拍：重复前两拍动作。

要求：提腕压腕要有力度，速度要快，幅度要适中，此动作可在身体正前方或在平鹰式位、高鹰式位等位置上做练习。

2）柔臂

1-2拍：动律从大臂开始经过肘部、小臂、手腕至手指尖，整个手臂呈波浪形龙。

3-4拍：同1-2拍动作。

3. 常用肩部动作

1）硬肩

1拍：左肩向前同时左肘向后，右肩向后同时右肘向前。

2拍：与第1拍动作相反。

3-4拍：重复前两拍动作。

要求：动作幅度要适中，有寸劲，速度要快。

2）双肩

1拍：右硬肩往前。

Da：左硬肩往前。

2拍：重复1拍动作。

3）柔肩

1拍：左肩向前慢推，同时右肩向后慢拉。

2拍：与第1拍动作相反。

3拍：重复1-2拍动作。

要求：做柔肩时动作要外柔内刚，速度慢而平均。

4）耸肩

Da：双肩上提。

1拍：双肩迅速放松落下。

2拍：保持原动作。

5）笑肩

Da：双肩上提。

1拍：一拍两次双肩上提。

2拍：双肩下沉。

要求：双肩要放松，抖动的速度快，而幅度小。

4. 基本步法

1）趟步

1拍：左脚掌贴地面向前迈出。

2拍：右脚掌贴地面向前迈出。

3-4拍：重复1-2拍动作。

要求：迈出的腿膝关节稍弯曲，重心前移，脚尖向外稍打开。

2）蹉步

1拍：左脚向正前方迈出，重心前移。

Da：右脚离地在左脚后稍向前移落地。

2拍：左脚抬起向前稍移落地。

3-4拍：重复1-2拍动作。

要求：双膝稍弯曲，脚尖和膝关节自然外开。

3) 跺脚步

1拍：左脚向正前方迈出，脚掌踩地，脚跟推起离地，重心前移。

2拍：左脚跟压下。

3-4拍：与1-2拍动作相反。

要求：脚跟压下要有力度，跺脚步可以在正步、前弓步、旁弓步等上做。

4) 走马步

1拍：左脚向正前方迈一步，重心前移。

Da：右脚掌贴地面快速跟上左脚，脚掌踩地，脚跟推起，膝关节弯曲。

2拍：保持原动作。

3-4拍：与1-2拍动作相反。

要求：前脚迈出稳健，后脚随前脚上步快。

5) 跑马步

1拍：左脚落地同时右脚向正前方踢起25°。

2拍：与1拍动作相反。

3-4拍：重复1-2拍动作。

要求：动力腿伸直，主力腿弯曲，上身前倾，单勒马位。

6) 摇篮步

1拍：左脚抬起落于右脚外侧，全脚踩地。右脚外侧着地，内侧掀起离地，重心移至左脚。

2拍：右脚全脚踩地，左脚外侧着地，内侧掀起离地，重心移至右脚。

3-4拍：重复1-2拍动作。

要求：双脚腕松弛上身前倾，左右倒脚灵活。

7) 圆场步（女）

1拍：左脚向前走一步，脚跟落在右脚尖正前方。

2拍：右脚向前走一步，脚跟落在左脚尖正前方。

3-4拍：重复1-2拍动作。

要求：脚跟先着地经过脚掌到脚尖。整个步法过程中膝关节自然放松稍微弯曲，步法要均匀、平稳。

8) 圆场步（男）

1拍：左脚向前走一步，脚跟落在右脚尖正前方。

2拍：右脚向前走一步，脚跟落在左脚尖正前方。

3-4拍：重复1-2拍动作。

要求：脚掌着地身体稍后躺，步伐平稳矫健。

第五节
蒙古族民间舞动作短句

(1) 平步硬肩：由平步、硬肩等动作组成。2/4拍(中速)，八小节完成。

1-4拍：一拍一步平步硬肩向前。

5-6拍：一拍一步平步后退。

7-8拍：重复1-4拍动作，左转一圈，7方位、5方位、3方位、1方位。

（2）趟步柔肩：由趟步柔肩等动作组成。4/4拍（中速）八小节完成。

1拍：第1、2拍左脚向前方趟步，同时柔肩，第3、4拍慢慢向左转。

2拍：动作相反。

3-4拍：反复1-2拍动作。

5-8拍：重复以上动作。

要求：上下身配合协调，步法稳健，硬肩有力度，抬头挺胸。男生趟步步法和肩部动作稍大于女生，力度也稍强于女生。

第六节
蒙古族民间舞组合

1. 训练性组合一

准备：面对2方位，右踏步，双手叉腰，视前方。

1-4拍：两拍一次右硬肩始，同时左膝逐渐弯曲，右脚直膝贴地往后移。

5-8拍：重复动作，但双脚逐渐直膝，回右踏步。

9-12拍：一拍一次右硬肩始，同时身体逐渐直向前倾。

13-16拍：重复9-12拍动作，但身体逐渐回原姿。

Da：左肩上提。

17-20拍：两拍一次，重拍往下，左耸肩始。

Da：双肩提。

21-24拍：两拍一次双耸肩。

25拍：第一拍，右脚上步，左硬肩，第二拍左脚抬起，原地落地，同右硬肩。

26-28拍：重复3次25拍动作。

29-32拍：两拍一次硬肩右脚往前踏步始。

33-34拍：一拍一次双提压腕。

35-36拍：一拍一次右手掌始提压腕。

37-40拍：一拍一次右手掌始提压腕，同时身体向前倾后再回原位。

41-44拍：右踏步，双手按掌，前四拍，一拍一次双提压腕，后四拍，右手单提压腕。

45-48拍：一拍一次，右手始单提压腕，同时身体前倾后回原位。

49-64拍：一拍一次在鹰式位上做硬腕、逆时针走圆场，结束时面对8方位，右踏步，双手叉腰视前方。

2. 训练性组合二

准备：面对5方位，双手体侧八字步。

前奏：右手身后，左手体侧往上柔臂，同时右脚自然抬起。

1拍：右手往上柔臂，成高鹰式位，左手柔臂至身后，同时右脚往旁迈步，落地时屈膝，并逐渐直膝立。

2拍：与1拍动作相反。

3-4拍：重复1-2拍动作。

5-8拍：重复1-4拍动作，但最后一拍左转对1方位。

9拍：重复1拍动作，但右脚往前趟步。

10拍：与9拍动作相反。

11-12拍：重复9-10拍动作。

13-14拍：右脚向前迈步成左踏步，同时右臂体侧往上，左手胸前往下做柔臂，并经展胸、含胸前倾，双膝弯曲慢蹲。

15-16拍：重复13-14拍动作。

奏响第二遍音乐时动作如下。

1-4拍：重复13-14拍动作。

5-8拍：重复9-12拍动作。

9拍：左后垫步，右手压腕从旁往下，左手摊掌压腕往上。

10拍：与9拍动作相反。

11-12拍：重复9-10拍动作。

13-14拍：前两拍，左脚住3方位迈步，成面对5方位，左弓箭步，同时左手向上，右手向下始柔臂，后两拍继前动作。一拍一次右脚始往3方位迈步。

15-16拍：重复13-14拍动作，但往7方位行进。

3. 综合性组合一

1）做法一

准备：面对6方位双手叉腰，右踏步。

1拍：右脚往4方位迈步成右弓，前倾左柔肩。

2拍：身体逐渐立直，右柔肩。

3拍：撤右脚成右踏步，左柔肩。

4拍：与3拍动作相反。

5-8拍：与1-4拍动作相反。

9-16拍：面对5方位，四拍一次，右脚往前趟步柔肩始前迈步，右手向上，左手向下柔臂始。

1-4拍：第一拍右转对1方位，同时两拍一次右脚平步往前迈步，右手向上、左手向下柔臂始。

5拍：右脚往8方位迈步，左脚原地抬起落地，双按掌、右上、左下柔臂，身体前倾再还原。

6拍：右脚退至左脚旁，左脚原地抬地落地，双按掌，左上、右下柔臂。

7-8拍：与5-6拍动作相反。

9-10拍：面对1方位，重复1-4拍动作。

11-14拍：重复5-6拍动作。

15-16拍：重复5-6拍动作。但最后一拍面对2方位，右后点步双手叉腰。

2）做法二

1-8拍：右后点步，两拍一次右前，左后硬肩始。

9-16拍：与1-8拍动作相反。

奏响第二遍音乐时动作如下：

1-2拍：一拍一次硬肩，第一拍右脚抬起往8方位上步。第二拍左脚抬起原地落下，第三拍右脚抬起往4方位撤步。第四拍左脚抬起原地落下。

3-4拍：重复1-2拍动作。

5-8拍：与1-4拍动作相反。

9-12拍：左前点步，一拍一次右硬肩始。

13-16拍：右前点步，一拍一次左硬肩始。

奏响第三遍音乐时动作如下：

1-2拍：两拍一次左脚始磋步硬肩往2方位行进。

3-4拍：一拍一次右脚始趟步硬肩往2方位行进。

5-6拍：两拍一次左脚始磋步硬肩往6方位行进。

7-8拍：重复3-4拍动作。

9-12拍：重复5-6拍动作，但前四拍往8方位进。

13-16拍：重复5-6拍动作，但前四拍往4方位退。

奏响第四遍音乐时动作如下：

1-16拍：硬肩圆场步走"S"形。最后左踏步，面对5方位，双手叉腰。

4. 综合性组合二

准备：面对3方位，站9方位，右前点屈膝前俯，左手勒马，右手扬鞭。

1-16拍：右起一拍一次做交替跑马步。

17-20拍：面对1方位，两拍一次左前右后胸前勒马，右脚跑马步始。

21-24拍：两拍一次左迈出马步，同时推脚跟离地，左手勒马，右手叉腰。再原姿左脚跟跺地，并分别往7方位、5方位、3方位、1方位迈步。

25拍：重复21拍动作，但右手扬鞭。

26拍：与25拍动作相反，但右手甩鞭。

27-28拍：重复25-26拍动作。

29-32拍：面对8方位前8方位进、左手勒马，右手叉腰，同时两拍一次，左脚始往8方位推脚跟离地，压脚跟跺地。

33-36拍：面向2方位重复29-32拍动作，但右手勒马，左手叉腰往2方位行进。

37-44拍：右手体侧勒马，左手提襟，往右碎步转两周。

Da：双脚推地跳起向左移动，左脚落地，双手勒马，右脚前收。

45-46拍：前姿，右脚掌刨地，再回原姿。

47-48拍：重复45-46拍动作。

49-52拍：两拍一次左手勒马，右脚始跑马步。并分别面向8方位、2方位。

53-56拍：面对1方位，双手勒马，前俯，左脚始跑马步，往4方位退，体前勒马，前俯，跑马步。

第五章

维吾尔族民间舞
WEIWUERZU MINJIANWU

第一节
维吾尔族民间舞概述

维吾尔族是我国少数民族之一。维吾尔族人民主要居住在新疆天山南北各地。美丽的"丝绸之路"使新疆成为沟通中西文化的重要区域，中原文化及西域文化凝结于维吾尔族民族文化之中。维吾尔族民间舞文化源远流长。

由于生活历程的变迁和中西文化的结合，维吾尔族民间舞具有鲜明的民族特色，又融入了西域乐舞风味，既开朗风趣，又豪迈奔放。维吾尔族民间舞丰富多彩、形式多样，主要有自娱性、礼俗性、表演性三种舞蹈类型。由于维吾尔族人能歌善舞，人们在不同的场合都能即兴翩翩起舞，表演一些活泼、喜庆的自娱性舞蹈。这类舞蹈多采用节奏鲜明、旋律优美的"赛乃姆"曲调。

"多朗舞"是一种古老的舞蹈形式，常用于各种礼俗场合，这类舞蹈保留了古代宗教礼俗、礼仪舞蹈及西域鼓乐的表演形式。表演性的舞蹈往往有徒手与使用道具两类表演形式，手鼓舞、盘子舞是较有特点的舞蹈。

维吾尔族民间舞的体态动律特点表现为神态昂扬、腰背挺拔。这一特点贯穿了舞蹈的全过程。维吾尔族民间舞擅长运用头和手腕动作，通过移颈、头部的摆动和手腕的翻转变化，再加上昂首挺胸，以及眼神和面部的细腻表情，使人物情感和性格特征得以生动表现。膝部连续性的微颤和变换动作前瞬间微颤使舞蹈动作柔美、协调。旋转是舞蹈中常用的技巧，快速、多变的旋转及"摆辫子"拧身，并讲究旋转时的戛然而止，使舞蹈飘逸、动静自如。

第二节
维吾尔族民间舞教学提示

（1）注意维吾尔族民间舞中的体态，强调昂首挺胸，立腰拔背而产生的立感和挺拔不僵的身姿。

（2）维吾尔族舞蹈中的节奏，善用切分音、符点节奏。弱拍处常进行"强奏"的艺术处理。这是维吾尔族民间舞的音乐特点。

第三节
维吾尔族民间舞训练内容

维吾尔族民间舞选用了具有鲜明风格特点的"齐克提麦"和"赛乃姆"作内容，主要用于练膝部的弹性、脚步的节奏、手臂的控制能力、手腕的绕腕和柔腕以及整个身体的力量强度和表现力，掌握维吾尔族民间舞的灵活性和技巧性，提高身体在快速旋转中戛然停止的造型控制能力。

齐克提麦节奏的舞蹈节奏平稳，以两步一踏为主干动作贯穿舞蹈始终。

赛乃姆节奏的舞蹈，以滑冲步为主体动作，膝部规律性的连续颤动或改变动作时，一瞬间的微颤动律特点，使舞蹈动作柔和优美，衔接自然。

第四节
维吾尔族民间舞基本动作

1.动作基础

1）手形

女：立腕（手指自然弯曲，中指和拇指靠近）。

男：步手（稍立腕，自然掌形）。

2）手位

(1) 双叉腰。

(2) 提裙式。

(3) 托帽式。

(4) 扶胸式。

(5) 山膀立腕位。

(6) 下开式。

(7) 平开式。

3）脚步式

(1) 踏步位。

(2) 点步位，前、旁、后点位。

(3) 正步位。

4）脚形

自然绷脚。

2. 常用手臂动作

在维吾尔族舞的手臂动作中，"摊手""捧手""绕腕""柔腕"是最常见、最普遍的，也是最具特色的典型动作。舞蹈中的起与止以及动作的连接是用"摊手""捧手""绕腕""柔腕"完成的。这四者可以独立存在，又常常合为一体运用。

摊手：双手提胸前，手心朝上，向外两侧打开。

绕腕：手腕主动，小臂附随，向里向外转动一周。

捧手：手心朝上，臂向上或向里运动。

柔腕：手腕主动做小波浪。

夏克：第1、2拍拧身下胸腰，右手为托帽式手位，左手胸前立腕；第3、4拍反面动作。

立腕横手：双手于胸前拍一下，第1拍摊手的同时绕腕立掌。

回头式：Da拍体转向5方位，第1拍左脚向5方位迈步至右腿前，脚掌落地双腿半蹲，面对1方位下右后侧腰，双手绕腕变立腕。

提裙扶胸式：第1拍右手经上托位翻腕变扶胸式手位，左手提裙面对1方位，下右后侧腰；第2拍原姿造型。

上托双推腕：第1、2拍双臂上托位，手背相对折腕，小臂略弯，用掌带动，逐渐伸直变立腕；第3、4拍反面动作。

叉指绕脸移颈：第1、2拍五指交叉在脖前从右至左绕脸移颈；第3、4拍原姿移颈。

3. 基本步伐

1）垫步

准备：正步位，(男)背手，(女)叉腰。

1拍：右脚略勾向8方位，上一步，脚跟着地，掌稍内侧下碾，脚尖稍离地从右至左。

Da：左脚掌着地，向旁迈；右脚向右移动，左脚亦同时着地。

2）进退步

准备：正步半蹲。

1拍：右脚掌向前上步，左手经前悠至扶胸式手位。

Da：左脚向前挪动。

2拍：右脚后退一步，脚掌点地，双手自然悠至旁低位。

Da：左脚掌原地踏。

3）跺横步

准备：右上托式推腕。

1拍：右脚原地跺脚，双膝略屈，手不动。

Da：左脚横移一步。

2拍：右脚经左脚前，向7方位横移一步。

3-4拍：相反方向一次。

4）滑冲步

准备：面对1方位，双手下垂，小八字步。

Da：右脚小腿原地自然后勾，左腿曲身转向8方位。

1拍：右脚向左前方上步。

Da：左脚迈至6方位。

2拍：右脚向2方位滑冲一大步，左脚掌向右碾，身体同时转向2方位。

Da：左脚小腿原地自然后勾，右腿弯曲。

3-4拍：相反方向做一次（注意动作的附点拍，突出表现在2-3拍的瞬间变化）。

5）三步一抬

准备：双手叉腰，正步位。

Da：双膝靠拢略屈，左膝颤一下，右脚小腿原地后踢起45°。

1拍：右脚略勾向8方位上步。

Da：左脚向前一步。

2拍：右脚向2方位上一步，同时左脚掌碾。

Da：左腿抬起45°，右膝颤动一下。

6）点移步

准备：面对1方位。

Da：右脚自然抬起，双手胸前交叉。

1拍：右脚掌点地弹起，左膝微颤。

2拍：右脚向8方位上步，左膝微颤。

Da：左脚自然抬起，右膝微颤。

3拍：左脚掌点地弹起。

4拍：左脚向2方位上步，右膝微颤。

7）探三步

准备：面对1方位。

1拍：右脚向1方位迈步，左脚同时微屈，身体略下胸腰。

2拍：左脚上步半立，掌在右脚侧。

3拍：同时右脚原地踏一步。

8）踏三步

准备：面对1方位。

1拍：左脚向6方位后退踏一步，同时左手提至胸前，右手在旁。

2拍：右脚向左后退一步，脚掌立地，双手绕腕。

3拍：左脚原地踏一步。

9）错步

准备：小八字步。

1拍：右脚往前位上步，右手同时至左肋处，身体略俯，左手背手。

Da：左脚向前上步于右脚跟，后脚掌点地。

2拍：右脚再上一步，同时双手打开至旁手心朝上，起上身。

3-4拍：相反方向一次。

10）原地摇身点颤

准备：正步位。

1拍：左膝颤，右脚前点，双手两侧。

2拍：左膝颤，右脚尖略离地面。

3-4拍：左膝颤，右脚拇指点地，摇身体横摆。

第五节
维吾尔族民间舞动作短句

（1）由前点进步、后点蹭退步和弹指组成，2/4拍（中速），四小节（一小节为一拍，后同）完成。
1-2拍：前点进，双手交叉从下至胸上穿手，打开手心向上斜托，向8方位。
3-4拍：后蹭退步，弹指上穿手，双手从下至上，向1方位。
（2）由探三步四次、推拉手、转身组成，3/4拍（中速），八小节完成，向1方位，右开始。
1-2拍：探三步四次，双手按掌位做柔手动作。
3-4拍：反复1-2拍动作。
5-6拍：踏三步，绕6方位肩手，身体从8方位至2方位。
7-8拍：踏三步，转身回到1方位。
（3）由提裙式晃身、三步一抬、前撩手、点转组成，2/4拍（中速），八小节完成。
1-2拍：向1方位，提裙晃身，右脚前点。
3拍：三步一抬，右前撩手。
4拍：三步一抬，左前撩手。
5-6拍：正闪身前点，颤步转，山膀位。
7-8拍：双托掌位。
（4）由滑冲步、同颤垫步组成，2/4拍（中速），四小节完成。
1拍：右滑冲步，右手经1方位至上托式手位，左手在旁。
2拍：左滑冲步，左手经1方位至上托式手位，右手在旁。
3-4拍：垫步，摊手挽花于立腕位移颈。
（5）平转、颈项横移组成，2/4拍（中速），四小节完成。
1-2拍：平转两圈，山膀位。
3拍：转2方位撤右腿跪，左手扶左腿，右手经扶胸再平开，绕腕。
4拍：固定姿态，面向1方位，做二慢三快颈项横移。

第六节
维吾尔族民间舞组合

1. 做法
前奏1-4拍小八字步垂手准备。

第一遍动作如下。

1-4拍：跺脚前点，立腕位绕腕立掌，提裙式晃身。

5-8拍：探三步四次，双手按掌位交替柔手。

9-12拍：踏三步两次，右退，右手至胯位、左手至右肩前。

13-16拍：踏三步，转身。

17-20拍：三步一抬，单手前撩做两次，顺风旗绕腕；接着双手于胸前交叉向外摊手绕。

21-24拍：立腕横手，右脚前点颤步转一圈。

第二遍动作如下。

1-4拍：前点进步四次，右起，托按掌位，柔腕晃身。

5-8拍：滑冲步两次，右起，手围腰，变托帽式手位。

9-12拍：跺脚双手绕腕，亮右脚旁点。

13-16拍：右踏步，双手托掌位，盖手至颈前，叉指移颈。

17-20拍：进退步两次，摊绕立腕横手两次。

21-22拍：向左转跪，右手托帽式手位，左手扶膝。

23-24拍：向左转体向上，右后点步，左手托帽式手位。

2. 综合性组合一

前奏四小节从2方位碎步跑出至台中，双托位手上步转，左旁点步，下左侧腰，点颤晃身，原姿柔腕从右慢转至2方位。

第一遍动作如下。

1-2拍：跺左脚点颤晃身柔腕，双手胸前交叉，右手至胸前。

3拍：向2方位碎步跑至前台，上步转一圈，左旁点步。

4拍：点颤晃身，原姿柔腕。

5-6拍：右手一拍前平开手，同时体转向5方位，下左侧腰双手双托位，柔腕屈膝，左旁点向左，原地自转点颤，至1方位。

7-8拍：2拍抬右小腿旁点，双手立腕位，身体略前俯；换右脚向左横移，慢起顺风旗位手柔腕，左手上右手旁，眼看8方位。

9拍：体向8方位，进退步两次，双手叉腰移颈。

10拍：右踏步屈膝，双手前击掌两次；立起半脚掌，双托掌位；左手按掌下至胸前，右手旁，同时左屈膝，右腿旁屈膝起90°。

11拍：右脚上步，双膝立半脚尖，平开至旁；侧抬左小腿上步；体向8方位，右小腿抬起上步成踏步半蹲，从左于胸前按掌；同时双手绕腕，成托帽式手位。

12拍：8方位，进退步，按掌位手柔腕，一拍一次。

13-14拍：右旁点颤晃身。

15-16拍：右脚上步左后点，摊手绕腕，顺风旗位，体对8方位。

17-20拍：反复动作同13-14拍。

过门：四小节，向8方位碎步跑出，双托位上步转，右前点步晃颤，双手下分至胯立腕位，接点转。

第二遍动作如下。

1-2拍：向5方位，右横垫步，双手由下至挑腕，再至斜上。

3拍：向1方位，右前点步，双手绕腕，提裙式手位。

4拍：点颤晃身。

5拍：向8方位，右脚开始探三步，双手胸前推手一次。

6拍：左脚对4方位退踏三步，双手至双托位分开（右前左旁），身体前倾，转向2方位，脚左丁字步，右手扶左肩，左手扶左腰。

7-8拍：右踏步叉指绕脸移，左反复，做四次。

9拍：8方位，进退步绕腕，右托帽式手位，左手手心向上，两拍一次。

10-11拍：同第一遍动作10-11拍。

12拍：向1方位右脚旁点，按掌位手点。

13-14拍：右手扶胸，左背手，左脚旁点颤，以右脚为轴转一圈。

15-16拍：右脚上前，向左横垫步，柔腕，左脚向前，向左横垫步，原姿柔腕，两拍一次。

17-18拍：向左转背对一点方向，右脚在前，向左横移动，垫步，顺风旗柔腕。

19拍：向2方位，左旁点，双托位柔腕，慢屈膝蹲下。

20拍：右脚2方位上步，双腿直立成踏步，托帽亮相。

3. 综合性组合二

第一遍动作如下。

1-4拍：立4方位准备。

5-8拍：左位背掌，碎步往8方位跑。

9-10拍：面对8方位，右位翻压腕，右脚前磋步。

11-12拍：与9-10拍动作相反，最后一拍，左转成面对2方位。

13-16拍：右位背掌，碎步往2方位跑。

17-20拍：面对2方位，双手经胸前，右位背掌，并碎步往台中退。

21-22拍：重复9-10拍动作。

23-24拍：与9-10拍动作相反。

25-26拍：双手胸前拍手后，上分掌左脚上步，左转一圈。

27-28拍：前拍面对2方位，胸前拍手；后拍，右脚往旁伸、旁虚步，同时双手向身体两侧分开。

29-32拍：视8方位，手成右5方位背掌，同时一拍一步，右脚始横垫步，往8方位行进。

33-36拍：与29-32拍动作相反。

37-40拍：女士面对8方位，眼随手视2方位，右脚撤成右踏步，并一拍一步右脚始点颤步，往6方位退，同时前四拍经左双晃手往2方位背掌，后四拍原姿晃肩；男士四拍一次，右始三步一抬，左手叉腰，右手扶左肩，后退成一排。

41-44拍：女士面对2方位，眼随手视8方位上方，右脚上步成左踏步，并一拍一步，右脚始点颤步，往8方位进，同时前四拍左手托掌，右手屈臂置胸前，后四拍原姿晃肩；男士重复女士动作。

45-46拍：女士面对8方位继续一拍一步点颤步，前拍，双托掌位手背相对提腕，后拍体侧摊掌打开，往3

方位退；男士左旁点步，双手在右肩击掌。

47-48拍：女士重复45-46拍动作。

49-60拍：重复37-48拍动作，男右绕转回原位。

61-62拍：左脚上步成右踏步，同时右转面对3方位，双手手背相对胸前提腕，并一拍一步点颤步，第四拍右脚前吸，并左转面对7方位，同时双手体侧撩掌。

63-64拍：继续动作，双手手背朝外，手指朝下经胸前往下插，同时右脚落地成左踏步，并一拍一步继续点颤。

65-68拍：面对8方位，继续一拍一步点颤步往8方位行进，双手呈火炬手姿势，前两拍，哈腰视2方位，双手体前绕指；后两拍，视8方位上方，双手托掌位绕指。

69-72拍：继续一拍一步点颤步，双手托掌位提压腕往右甩，并往4方位退。

73-76拍：重复69-72拍动作，往左绕转一周。

77-92拍：重复61-76拍动作。

93-94拍：左脚上步成右踏步，并一拍一步左脚始点颤步，同时右手右前侧翻，压腕。

95-96拍：与93-94拍动作相反。

97-100拍：重复93-96拍动作。

101-104拍：左脚交叉上步，横垫步开始，双手胸前慢打开成右位扬掌，往2方位行进。

105-108拍：与101-104拍动作相反。

第二遍动作如下。

1拍：往左立转一周，面对4方位，双手胸前打开成右位背掌。

2-4拍：原姿碎步往4方位快跑（引出舞伴）。

5-6拍：左始三步一抬，往8方位行进，前者双手左侧到右侧，后者双手左侧到右侧掌位，到位后压腕，同时与舞伴进行交流。

7-8拍：与5-6拍动作相反，但仍往8方位行进。

9-16拍：重复两次5-8拍动作。

17-20拍：右脚一拍一步点颤步，同时左手背掌，右手摊掌，从左侧到右侧（可在原地进行，也可走位）。

21-26拍：往里转成面对，四拍一次，左脚交叉上步前踞，同时右手在前，左手在后抱腰。

27-28拍：双手体侧立腕，同时右脚原地跺。

29-32拍：重复21-24拍动作，但最后一拍右转，与左肩相对。

33-36拍：原姿，四拍一次，左脚三步一抬，顺时针方向往后退。

37-44拍：原队形按掌翘腕，左脚上步，一拍一步横垫步往逆时针方向行进，并相互交流。

45-46拍：重复前段9-10拍动作。

47-48拍：与45-46拍动作相反。

49-52拍：重复45-46拍动作，向右碎步点转一周。

53-108拍：与49-52拍动作相反。

109-110拍：面对8方位，双手右侧背掌，碎步往4方位退，最后一拍成左踏步，前者双手右侧背掌，后者按掌位提腕。

111-118拍：原姿一拍一步，右脚点颤步，双手左侧提压腕，视8方位，往8方位进场。

第七节
维吾尔族民间舞作品欣赏

1.《摘葡萄》

《摘葡萄》是维吾尔族民间舞中极具代表性的作品之一，它将生活化的题材，通过生动的舞蹈形式转化为优秀的文艺作品。

《摘葡萄》的精湛之处是表演者对生活的深刻体验，通过具有民族特色的舞蹈形式，将摘葡萄的情形和对丰收的喜悦之情，生动而丰富地展现在观众面前。舞蹈无论是动作、编排、人物表情，还是音乐运用方面都充分地体现出了维吾尔族舞蹈的魅力。

围绕庆丰收这一主题，表演者的昂首挺胸、立腰造型，软硬相济地下腰，连续交换的旋转及丰富传神的面部表情，都使主题得以升华。舞蹈开始以维吾尔族少女优美柔腕、快速旋转及急停下腰、漂亮抖肩等一串轻快的动作，表现出人物的喜悦心情。在葡萄园里，少女快步急移、绕腕，面对满园硕果，欣喜若狂。那摘吃葡萄的传神表情让观众仿佛尝到了葡萄的酸甜。舞蹈音乐选用了维吾尔族主要乐器"手鼓"乐，鼓声节奏与舞蹈动作和谐统一，节奏独特的鼓声一下就烘托出了维吾尔族的舞蹈特点。抒情的"赛乃姆"也为表现少女的喜悦之情进行了极好的渲染。

《摘葡萄》是维吾尔族舞蹈，也是中国民族舞蹈的一枝奇葩，获得第七届"世青节"金奖。

2.《顶碗舞》

《顶碗舞》是在新疆维吾尔族民间舞《盘子舞》的基础上创作而成的。在保持盘子舞形式和赛乃姆的基本动作"三步一抬""前后点步""开关步"的基础上，创造了以"圆场步"与多种步伐相结合的舞步。在舞蹈构图方面，较好地采用了传统的大横排、双斜排、弧形交叉、八字形、三角形等舞蹈队形。

在优美、抒情的维吾尔族音乐声中，16位维吾尔族姑娘头顶白碗，手持盘筷。她们容颜秀美，随着悠扬的乐曲，时而以"横垫步""托按掌"变化成大横排，时而以"圆场步"变化成双斜排，时而又以"开关步"，双托位移颈。这些步伐与队形的变化，犹如白云流水，飘逸婉约。她们若聚若散，往来穿梭，时而聚来成圆圈双手击盘，散为横列原地旋转，加上变化多姿的手形、妩媚动人的娇柔、整齐划一的表演，既充分地展现了民族风格，又使舞蹈具有极好的整体气势与美感。

《顶碗舞》舞蹈清新、流畅、优美，充分显示了表演者的基本功和高超的舞蹈技艺。

第六章

朝鲜族民间舞
CHAOXIANZU MINJIANWU

第一节
朝鲜族民间舞概述

朝鲜族人民居住在我国东北部山清水秀的长白山脚下。他们勤劳纯朴、含蓄真诚，妇女具有温柔恬静又坚韧不拔的性格。民族性格与爱憎感情反映在舞蹈艺术中，并形成柔韧优雅而深沉，稳重潇洒而幽默的鲜明风格。

朝鲜族人民十分喜爱白鹤，喜爱它洁白的颜色和轻盈静美的姿态，把白鹤看成是吉祥纯洁的象征，故而讲究"鹤步柳手"，即模仿鹤的步态起舞并以白为民族服装的主色调，这种审美观直接反映在舞蹈艺术中。

各种不同的性格使朝鲜族民间舞具有独特而鲜明的节奏特点，给舞蹈提供了丰富而细致的内心节奏及表现力。例如：从感情上表现含蓄、深情的"古格里"节奏，是均匀而缓慢的节奏（12/8拍）；表现活泼明朗的带有跳跃的是"安旦"节奏（4/4拍）；表现深沉而有力的是"他令"节奏（12/8拍）等。特殊的节奏赋予朝鲜族民间舞以动律、性格和生命，丰富鲜明的各种朝鲜族民间舞的节奏可称为舞蹈之"魂"，朝鲜族民间舞的每一个动作无不在节奏之中，同节奏共律动、共起伏、共延续。

第二节
朝鲜族民间舞教学提示

（1）屈伸动律，身体姿态的训练，注意收腹收臀，含胸垂肩，身体平稳，动作轻柔。

（2）气息的运用，注意伸时吸气，屈时吐气，吸气时由丹田发力，经后背至头顶，吐气时经前胸落于丹田，延伸至脚趾尖处，通过屈伸的运用来带动膝部的屈伸。

（3）每个步法在迈步之前，都要强调一腿弯曲，另一腿抬起的动势特点。脚抬起到落地都强调从脚跟、脚心、脚掌或脚掌经过脚心到全脚的控制。

（4）在训练男性拍手组合时，注意把"安旦"节奏融合于拍手动作中，节奏短促有力，强调节奏长短的强弱，形成一种停顿跳跃的动律特点。

第三节
朝鲜族民间舞训练内容

朝鲜族民间舞选择了悠扬抒情、慢节奏的"古格里"（12/8拍）和欢快活泼、快节奏的"安旦"（4/4拍）。通过两种不同节奏进行训练，并注重内心节奏体现及动作表现，强调呼吸的轻重、长短、缓急，并贯穿于身体各个部位，形成连绵不断的起伏过程和柔韧性较强的动作，以及上肢和整个动作的协调配合，节奏、呼吸、技能三个方面结合的训练内容，使学生掌握动中有静，静时"线"不断的朝鲜族民间舞稳定的风格特点。

第四节
朝鲜族民间舞基本动作

1. 体态、手形、脚形、手位、脚位

（1）体态：收腹、收臀、含胸、垂肩、头正。
（2）手形：食指、中指自然伸直，无名指、小指微屈，大拇指接近中指。
（3）脚形：绷脚背、勾脚趾、脚稍外开。
（4）手位如下。

斜下手：双手位于体侧25%，手心向上，垂手。
斜上手：双手在头侧伸长，手心向下，垂手。
横手：双手在体侧抬平，手心向下垂手。
扛手：双手位于头的两侧，曲肘，肘部在正旁，食指伸长，手心向上。
长一位手：双手位于体前15%，手心向下，垂手。
长二位手：双手在体前抬平，手心向下，垂手。
顶头：双手至头上，手心向上，臂部呈椭圆形。
小围手：一手位于体前，一手位于体后，均为手心向上，呈半个椭圆形，曲肘。
围肩手：(单手)一手背手、一手位于另一肩前，手心向外。
扛横手：一手扛手，一手横手。
扛背手：一手扛手，一手背手。
提额式：双手用食指、中指、大拇指在腰部提裙子。

（5）脚位如下。
小八字位：两脚跟并拢，脚尖向前，斜角打开。

大八字位：在小八字位的基础上，一脚向旁打开，中间隔一脚距离。

小八字自然位：在小八字位基础上，一脚为重心，另一脚跟离地，大脚趾内侧着地，膝部靠拢重心脚。

大八字自然位：在大八字位基础上，做小八字位的动作。

三位自然位：小八字位基础上，一脚在前，一脚在后，后脚为重心脚，前脚大脚趾内侧着地，膝部靠拢。

2. 常用手臂动作

朝鲜族民间舞的手臂动作可归纳成扔、弹、推、拍四种。

扔：从一个位置到另一个位置的动作过程，将手腕、手指由慢到快用力扔出，主要有斜上、平开、斜下三种。

弹：一是手落到应到位置后，轻松弹起至另一位置，二是在固定位置上的有规律弹动，往往与弹肩相连，主要有"扣腕弹手、翻腕弹手、翘腕弹手"三种。

推：立手腕、手心朝外，腕用力，内在地推出，手向上、下、前横推。

拍：双手相击，单手拍肩、拍腿、拍肘和任何位置上的相击等。

3. 基本步法

1) 自然位重心移动：12/8 拍

Da：面向 1 方位，左脚重心自然位，微蹲。

1-3 拍：渐渐站直于双脚半脚尖，重心移到中心。

4-6 拍：渐渐落下，重心移至右脚重心，自然位。

7-12 拍：按原路线移回来，反面动作。

2) 平步：12/8 拍

面向 1 方位，左脚重心在自然位，微蹲。

Da：右脚经前迈步的同时，左脚半脚尖，右脚在前离地。

1-2 拍：右脚从脚尖到脚掌，着地时落全脚；半蹲，左脚内缘轻拖地随过来。

3 拍：右脚半脚点，左脚经自然位，向前提起来。

4-6 拍：左脚做相同动作。

此动作为平步向前，向后退，即平步向后。

3) 鹤步：12/8 拍

面向 1 方位，左重心在自然位。

Da：左腿蹲的同时，右腿用膝部带动，小腿向前延伸。

1-3 拍：右脚向前迈步，脚跟先落地，经脚掌至全脚，重心随之移向右脚，左脚跟随到右脚旁。

4-6 拍：右腿蹲的同时，左腿用膝部带动，小腿向前延伸。

7-12 拍：做反面动作。

此动作可向前、向后、向旁移动。

4) 垫步：12/8 拍

面向 1 方位，左脚重心在自然位。

Da：左腿微蹲的同时，右腿小腿向前延伸。

1-2 拍：右脚向前迈步，脚跟先落地，经脚落至全脚，重心移向右脚；左脚在后慢慢随过来。

3 拍：左脚向前迈步，半脚尖。

4-6 拍：右脚再向前迈步，从脚尖、脚掌渐落全脚，稍蹲。

7-12 拍：左脚做反面动作。

此动作可向前、向后、原地、转身。

5) 滑步：12/8 拍

准备：面向 8 方位，左脚重心在自然位。

Da：左腿蹲的同时，右脚小腿向前延伸到右旁向 2 方位。

1-2 拍：右脚向 2 方位迈出、落地，脚跟先落再至全脚着地，重心移向右脚，左脚趾内缘着地跟随全脚。

3 拍：左脚向 2 方位迈步，至右脚前交叉，双脚平半脚尖。

4-5 拍：右脚再迈向 2 方位，从脚掌落全脚；稍蹲，左脚内缘拖地，随过来至右脚旁，自然位。

6 拍：身体转向 2 方位，左小腿向前延伸到左旁向 8 方位。

7-12 拍：做 1-6 拍相反动作。

此动作可向斜前，向斜后退做。

6) 交叉步：12/8 拍

同平步做法相同，只是迈步的方向不是 1 方位，而是向 8 方位（右脚）、2 方位（左脚）。

7) 大交叉步：12/8 拍

Da：面向 8 方位，左脚重心在自然位。

1-2 拍：左脚半脚尖，右向 8 方位伸出 250 mm，向伸腿方向倾倒。

3 拍：右脚落地向 8 方位，做蹲的动作，左脚随过来。

4-6 拍：左脚做相反动作。

4. 基本动律

(1) 垂直的屈伸动律：屈伸过程中直上直下。

(2) 平移的屈伸动律：屈伸过程中向某一方向移过去。

(3) 呼吸的运用。

(4) "安旦"呼吸训练。

正步，双手背手放于臀部，强拍吸、弱拍呼。训练时强调气的停顿，在顿的动律中产生动中有静的规律和特点。

朝鲜族民间舞的动律基本是以气息的运用带动膝部的屈伸和脚部的步法，并体现于全身，有明显的连贯性，同时也构成舞姿造型的流动性和延续性，垂直和平移这两种屈伸动律的运动线多为上抛物线和涌浪式的下弧线，此两种基本动律皆要求膝部和脚部有控制力，即：动中有静，静时"线"不断。

呼吸是朝鲜族民间舞的一个重要手段。它的运用是动作的延续发展和把握动作分寸的内在力量，朝鲜族民间舞的呼吸不仅贯穿于整个动作过程的始终，而且贯穿于身体的各个部位，甚至细致到手指、脚掌和脚趾。而呼吸的节奏长短、轻重、缓急等，也是体现朝鲜族民间舞风格特点的重要手段之一。

第五节
朝鲜族民间舞动作短句

(1) 由屈伸动律、围肩手、扛手、横手等动作组成，古格里节奏 12/8，中速，二十四小节（一小节为一拍，后同）完成。

1-3拍：右脚向旁3方位迈一步，左旁点步，双手从体侧经一位、二位、三位开花手至斜下手位，手心向上，面向3方位。

4-6拍：重心移至左脚，大八字位自然位，右手至围肩手，左背手，面向3方位。

7-12拍：呼吸一次。

13-15拍：右脚收回小八字位半脚尖，面向1方位，双手经体侧打开。

16-18拍：落右脚重心在自然位，左扛手，右横手。

19-21拍：快移落左脚重心在自然位，右扛手，左横手。

22-24拍：快移落右脚重心在自然位，右手推向斜上方垂手，双手再变手心向，从旁边落至体侧。

（2）由鹤步、扛手、双横手等动作组成，古格里节奏，12/8拍（中速），二十四小节完成。

1-6拍：右脚向2方位鹤步，双手从围手打开至横手。

7-9拍：原位快呼吸一下，面向2方位看1方位。

10-12拍：经半脚尖变方向至8方位再稍蹲，左出脚，左扛，右横手，面向8方位，看1方位，再落下，右背手。

13-15拍：左脚向4方位退一步（蹲），右脚随后收回双脚的半脚尖，双手到双横手，面向8方位，看1方位。

16-18拍：左重心在自然位稍蹲，双横手下沉面向8方位，看1方位。

19-21拍：双横手移至3方位、7方位，上身向1方位，腿向7方位，看7方位，右手横手不变，左手手背带动小臂平收，再把手翻成手心向上，经斜上手位摊出。

22-24拍：左脚向后3方位，退一步降重心，渐蹲，右脚在前，大脚趾内侧点地（右前三位自然位），左手外盘至扛手，右手横手不变。

（3）由行进弹提步和拍打手等动作组成，4/4拍（中速），四小节完成。

1-2拍：右起做行进弹提步，拍打手八次，一拍一次，对1方位。

3-4拍：面对6方位，继续做四次。

（4）由行进弹提步加胸前拍手组成，4/4拍（中速），四小节完成。

1-2拍：右起行进弹提步拍打手两次。

3-4拍：面对6方位反复1-2拍动作。

第六节
朝鲜族民间舞组合

1. 手位组合

1）准备

面向1方位，顺脚重心大八字步自然位；双手长一位，手心向下，小臂交叉，垂手；上身微含，稍低头。

2）前奏

1-6拍：停。

7-12拍：原位起伏呼吸一次。

第一段如下。

1-3拍：双手收到体侧，呼吸一次，小八字位微屈伸。

4-6拍：双手打开至斜下手位，呼吸一次，小八字位微屈伸。

7-9拍：双手打开至横手位，呼吸一次，小八字位微屈伸。

10-12拍：双手打开至斜上手位，呼吸一次，小八字位微屈伸。

第二段如下。

1-3拍：双手打开上至顶手。

4-6拍：双顶手向上提变，手心向下，小八字步，半脚尖。

7-12拍：双手从旁慢落打开（开花手）至体侧双脚，落至左脚重心在自然位。

第三段如下。

1-3拍：双手从体侧托起来至长一位手，面向8方位。

4-6拍：双手下落，呼吸。

7-12拍：双手横移至2方位长一位手，呼吸一次（最后落主体侧）。

13-15拍：双手用手腕带回至扛手。

16-18拍：双手腕推一下至扛手，呼吸一次。

第四段如下。

1-3拍：双手推至斜上手、垂手。

4-6拍：双手从旁慢落，至体侧，双手变手心向上。

7-9拍：双手从前交叉托起。

10-12拍：双手经小画手至交叉围肩手。

注：脚部动作均为小八字自然位，原地重心移动，先从左脚重心起变至右脚重心，再移重心回来，这样反复做。

13拍：双手在交叉位肩位上，呼吸两次，先面向8方位，再面向2方位。

第五段如下。

1-6拍：双手交叉不变，向前长一位处跨出，变成手心向上。

7-12拍：双手倒交叉不变，手心向上，原位呼吸一次，最后一拍双手背带动至后面长一位。

13拍：双手背带动至长二位手，再落至体侧呼吸两次，最后收至右前小围手。

14拍：小围手交替做，呼吸两次。

15拍：双手打开长七位，先收至左手围肩，右臂手再双手打开，长七位收至右手围肩，左背手；最后一拍打开小斜下手。

16拍：交替小围手做四次，自然位中心移动快一倍。

17拍：反复4~6拍动作。

18拍：反复4~6拍动作，但向8方位、2方位转两次。

要求：脚部动作仍为小八字自然位，原地交替移动重心。

音乐重复9-16拍。

第六段如下。

1-6拍：左脚重心小八字自然位开始，移动至右脚重心，面向1方位，双手打开至横手，再右手落至背手，左手起至扛手。

7-12拍：右脚重心不变，手位不变，呼吸一次。

第七段如下。

1-3拍：右手至横手，左手至斜上手。

4-6拍：右手横手不变，左手落至扛手，手心向耳朵。

7-12拍：做三次扛躺推手，最后一次双手至横手。

结束句如下。

1-3拍：双脚小八字位半脚尖，双手经一位、二位至三位。

4-5拍：双手开花至斜上手，（手心向里）双脚落下稍蹲。

6拍：双脚在半脚尖，双手斜上手位，手心向上托起来。

7-12拍：双手从头上盖下来落回准备位，左脚向旁打开1方位落回准备位。

2. 屈伸组合

1）准备

小八字步位，双手提裙式。

2）前奏

1-3拍：停。

4-6拍：渐蹲，双手松开，渐落体侧。

7-9拍：半脚尖，双手从旁打开至横手。

10-12拍：落左脚重心在自然位，双横手沉下1方位。

第一段如下。

1-6拍：右脚起向前平步六次，双手横手位呼吸，最后一拍至背后一位。

7-12拍：右脚向前一次鹤步，落右重心在自然位，双手从背后一位，从旁起至顶手，再开花扛开至左前小围手。

13-18拍：左脚起向后平步六次，双手横手位呼吸，最后一拍落至背后一位。

19-24拍：左脚向后一次鹤步，落左脚重心在自然位；双手从背后一位，从旁起顶手，再打开到腹前交叉。

第二段如下。

1-6拍：右、左各一次大交叉步，交替扛横手。

7-9拍：向右迈步，左脚随后收至自然位，左扛手，右横手，面向2方位，头看8方位。

10-12拍：原位弹肩三下。

第三段如下。

1-6拍：右、左交叉步，扛横手。

7-12拍：右、左退三步平步，扛横手，最后一次把手从旁边落下。

13-15拍：右重心自然位半蹲，双横手向下，呼吸。

16-18拍：半脚尖碎步原地左转一圈，双手提到斜上手，最后落到右扛手（手心向耳），左横手。

手的做法如下。

1-3拍：左手从扛手位推至斜上手，右手从前小围手位打开至斜下手。

4-6拍：左手落至前小围手，右手起至扛手提腕。

7-12拍：反面。

注：最后一次把手收到右前小围手，面向2方位。

3. 综合性训练组合

大八字步双手体旁弯曲，向右，开始呼吸练习，第8拍抬起右脚，准备。

第一段如下。

1-2拍：反复动作短句（1）第一个8拍。

3-4拍：反复动作短句（1）第二个8拍。

5-6拍：反复动作短句（2）第一个8拍。

7-8拍：反复动作短句（2）第二个8拍。

第二段如下。

1-2拍：第1拍丁字推步，对2方位第1拍8方位。

3-4拍：同1-2拍。

5-6拍：第5拍大八字位蹲，上身前倾，斜低头，左胸围手，右手顶手，向4方位横错移，上身斜后仰，抬头，左斜上身，右手经过扛手至肩前；第6拍反复第5拍相反的动作。

7-8拍：第7拍反复第5拍，第8拍对2方位左膝着地跪蹲，上身前倾，低头，左手头前，右手背手两拍，同时起身上身后仰，双手在左右耳旁，右膝弯曲，上左脚踏步，右手从里向外晃手到左胸，右手背手结束。

第七节 朝鲜族民间舞作品欣赏

《娜琳达》是朝鲜族女子集体舞（编导：孙龙奎，作曲：金正平，由北京舞蹈学院1988年首演）。"娜琳达"在朝语有"精神的遨游"之意，舞蹈以七位少女，身着朝鲜族白色长裙，手持绢扇的舞队，在舞台上优雅、飘逸、和谐，又不失变幻和跳跃的动作，表现了舞蹈的主题。该舞蹈以朝鲜族舞蹈的形成，创造了一个神话般的世界，仙女翩翩起舞于天地间，舞蹈动态含蓄、典雅、轻盈，如梦境一般。

第七章

傣族民间舞
DAIZU MINJIANWU

第一节 傣族民间舞概述

　　傣族是我国少数民族之一，主要分布在云南省，其乐舞文化历史久远，早在汉代时期就有记载。那里的人民生活在群山环抱的河谷区。秀丽的山川景色，炎热的亚热带气候，特殊的劳动生活，敦厚善良、热爱和平的民族个性和传统的审美情趣孕育了风格浓郁而又独特的傣族舞蹈。傣族民间舞内容丰富，形式多样，具有优美、含蓄、灵巧、质朴的风格。上身向旁倾斜，下肢保持半蹲姿势，腰、胯、手臂呈曲线姿态，整个身体、手臂及下肢均形成特有的"三道弯"体态造型，极富雕塑感。动作中手与脚同出一侧，形成"一边顺"的特点，使舞姿柔媚，动律安详、舒缓，两者的融合，形成了傣族特有的舞蹈造型。

　　傣族民间舞有20多种，最具代表性的是孔雀舞、象脚鼓舞和嘎光舞。它们包含了所有傣族舞蹈的韵律特征和表现形式。孔雀是美丽温良、幸福吉祥的象征。傣族舞蹈用模仿孔雀漫步、开屏、追逐、展翅等动作表达人们追求美好的愿望。象脚鼓是傣族舞蹈不可缺少的伴奏乐器，象脚鼓舞也是特有的傣族男子舞蹈，表演时，舞者身上斜挎一个形似大象脚的鼓，边敲出各种鼓点，边随鼓点舞蹈。嘎光舞是一种自娱性舞蹈，傣族的男女老少几乎人人都会。每逢节庆日子，都要跳嘎光舞来表达喜悦的心情。此外，还有鱼舞、马鹿舞、花环舞、豆角舞等。

第二节 傣族民间舞教学提示

（1）强调膝部均匀屈伸，连绵不断的起伏感，以及动作变化中舞姿的流畅性。
（2）注意下肢、腰、胯、手臂与头的协调配合。
（3）慢板动作做到柔美，快板动作做到轻灵。

第三节 傣族民间舞训练内容

　　傣族舞蹈的学习主要是掌握其动律特征。通过训练腿在半蹲状态下，做重拍向下的屈伸，带动身体上下起伏。

要求膝部均匀、绵延地颤动，一起身左右微摆，脚有力抬起，轻稳落地，身体各个关节保持弯曲，并与呼吸配合，表现优雅、柔美、悠然、秀丽的风格。一些带跳的步法训练，强调在优美的舞姿下做到轻盈、敏捷、灵巧、突出动态美，再通过典型的孔雀舞姿造型训练，掌握傣族舞蹈的表演形式。

第四节
傣族民间舞基本动作

1. 基本手形、手位、脚位

1）手形

掌形：四指并拢伸直，指根下压，指尖上翘，虎口张开。

爪形：在掌形的基础上，食指第二关节向掌心折曲，其余三指依次张开成扇形。

冠形：在爪形的基础上，大拇指与食指相捏成圆形。

嘴形：在冠形的基础上，大拇指和食指相捏伸直，似孔雀嘴。

叶形：在嘴形的基础上，大拇指和食指略分开。

曲掌：四指并拢从指根处向里屈成半握状，拇指伸开向外。

2）手位

每一个手位都有提腕和压腕两种。

一位：双手自然下垂，在胯前、斜前、旁、斜后、后的位置。

二位：双手在胸前的位置。

三位：双手在头前、斜前、旁斜、旁、斜后、后的位置。

四位：一手在二位，另一手在三位。

五位：一手在三位，另一手在体旁，如五位，小五位。

六位：一手在二位，另一手在体旁。

七位：双手在体旁，如七位，小七位。

八位：在肩上的手位。

一七位：一手在胯旁，一手在体旁。

一三位：一手在胯旁，一手在头上。

小一三位：一手在胯旁，一手在头旁。

3）脚位

正步：双脚并拢，脚尖向前。

八字位：在正步的基础上，脚尖向外打开45°，为小八字位；在小八字位的基础上，脚跟略分开，为大八字位。

丁字位：以右脚为例，在小八字位的基础上，右脚向前移至左脚的脚弓内侧，再向脚尖方向移半脚距离。

点丁字位：在丁字位的基础上，右脚用脚掌或脚跟点地。

之字位：在小八字位的基础上，右脚落左脚正前方一脚距离处，左脚尖对右脚跟双膝略蹲。

点之字位：在之字位的基础上，右脚用脚掌或脚跟点地。

2. 常用手臂动作

1) 柔手

旁一位，压腕掌形，指尖朝前。

Da：右手腕带动手向前，上抬至二位。

1-2 拍：左手腕带动手向上，抬至二位，同时右手腕带动手向下，手臂呈波浪形。

3-4 拍：左右手交换。

2) 曲掌翻腕手

旁一位，压腕掌形，指尖朝前。

1-2 拍：双手旁一位，提腕曲掌。

3-4 拍：双手提腕翻成六位手。

3) 掏盖手

里二位(右手在外)。

1-2 拍：右手从下绕到左手里面，提腕向上、向右，到小三位，手心朝上，指尖朝右，左手向下盖手心朝下。

3-4 拍：左手按以上动作向左动，同时右手原路返回，同以上的左手动作。

4) 翻掌托按手

左一三位，右手心朝上大三位，左手提肘，指尖对胯，手心朝下。

1-4 拍：左手翻腕，从旁向上托，到大三位，同时右手经胸前按至右旁一位，即右一三位。

5) 下穿手

左一三位同上。

1-4 拍：右手指尖带向内屈，从右肩向下穿手到右胯旁向外翻腕，同时左手翻腕手心朝上，向前托到三位，身体右拧。

5-8 拍：左右手交换。

6) 环手

左一三位提腕。

1-4 拍：左手向外翻腕，经斜前手心向上托到三位，同时右手经斜后往右胯后按。

Da：左手头上里翻腕，右手胯后外翻腕。

5-8 拍：以上动作左右手交换。

要求：动作在运动和静止中都要保持"三道弯"臂型，手臂柔和，肩、肘、腕各关节略弯曲，掌形手的手腕无论提压，指根都要下压，指尖要上翘，在各种手臂动作中要体现傣族舞蹈柔、软、力、韧、脆的动作，尤其是曲掌翻腕手的风格最具代表性。

3. 基本步法

1) 平步

准备：正步，双手叉腰，双膝有韧性地略屈。

Da：双膝伸直，同时右小腿快速向后勾脚踢起。

1 拍：右全脚落地，双膝略屈。

Da：双膝伸直，左小腿快速向后勾脚踢起。

2 拍：左全脚落地，双膝略屈，两脚交替做。

要求：胯要随落脚同一方向摆动，形成"一边顺"的体态，向后踢腿时要快而有力，落腿时要轻而稳。

2) 点吸步

点吸步包括前点吸步、旁点吸步、后点吸步，小八字位。

Da：双膝屈伸，后半拍右勾脚向后抬起。

1拍：右脚用脚掌或脚跟轻点前之字位、旁丁字位或后丁字位、后之字位的任一位置，身体右倾，左脚半屈。

Da：右脚迅速向上收起，左脚伸直。

2拍：右脚落小八字位，双腿慢屈，后半拍左脚向后抬起。

3-4拍：左脚做反面。

要求：每一步都要经过后踢，重拍向下屈膝时，胯要上提不能松懈，躯干以头、胯、膝形成"三道弯"体态，腿部以胯、膝、脚腕形成"三道弯"。

3) 点跳步

在点吸步的基础上，每一次"Da"拍，即一腿抬起，一腿为重心时，主力腿轻跳一下。

要求：身体中段腰胯要有控制，动力脚点地要快，主力腿连续轻跳时要轻巧而有弹性。

4) 踮步

准备：正步位。

1拍：右脚向前迈一步，屈膝，左脚迅速跟到右脚旁，略抬起。

Da：左脚掌踮地，膝盖伸直，右脚稍离地。

2拍：右脚再略向前迈一步，屈膝，左脚略抬起。

3-4拍：左脚做反面。

要求：上身随步伐起伏，屈膝和脚掌点地都要有控制，向下和向上体现均匀的动感。

5) 碎踮步

单脚连续做踮步，节奏要快。

要求：步伐要求同上，动作干净利落。

6) 吸踏步

Da：左脚立于半脚尖，同时右脚贴左脚收起。

1拍：右脚向前迈一步，膝盖微曲，左脚贴右脚旁，略抬起。

Da：左脚用脚掌点地，右脚略抬起，双膝屈。

2拍：右脚再向前迈一步，屈膝，左脚贴右脚收起。

Da：右脚伸直，半脚尖立。

3-4拍：左脚做反面。

要求：主力腿要有控制，屈膝，第一拍动作快，第二拍动作略停顿。

第五节
傣族民间舞动作短句

（1）由平步、曲掌推腕、双手翻腕等动作组成，2/4拍（中速），五小节（一小节为一拍，后同）完成。

准备：正步，对 1 方位。

1 拍：右脚起，向 2 方位走平步，双手向左一七位曲掌推腕。

2 拍：左脚平步，落右脚向右斜前方，双手翻腕，掌形手拉回旁一位，指尖对 2 方位。

3-4 拍：重复 1 拍动作两次。

5 拍：右脚原地平步，双手旁一位曲掌，左脚旁点步，双手翻腕到右一三位，左手心向上，右手心向下压腕，上身左倾。

（2）由屈伸、旁后点地、双手翻压腕等动作组成，2/4 拍（中速），八小节完成。

准备：正步，对 1 方位。

1 拍：右脚向前一个平步，双手旁一位曲掌，左脚用前脚掌内侧在左斜后方点地，双手翻压腕到五位，右手在上，上身左倾。

2 拍：做 1 拍的反面动作。

3 拍：原位颤两次。

4 拍：右脚向前一步，左脚旁后点，双手到左一三位，左手心向下，右手心向上。

5-8 拍：重复以上动作。

（3）由点跳步、曲掌翻腕、双手翻腕等动作组成，2/4 拍（快速），八小节完成。

准备：正步，对 1 方位。

1-3 拍：右脚在旁，点跳步六次，双手左小一七位，曲掌翻腕一拍一次。

4 拍：右脚向旁迈一步，双手七位曲掌。

5 拍：左脚旁点，双手翻腕到右小一七位。

6-8 拍：左脚做反面动作。

（4）由蹦跳抬腿、胸前勾手等动作组成，2/4 拍（中速），稍快，八小节完成。

准备：正步位，对 1 方位。

1 拍：右脚向 2 方位跳一步，左小腿旁抬，双手向右斜前掏出，指尖向前，手心向上。

2 拍：左脚落右脚旁。

3 拍：右脚再向 2 方位跳一步，屈膝，左小腿旁抬，双手翻腕到右小一三位，左手心向上，上身左倾。

4 拍：姿势不变，右脚膝伸直。

5-8 拍：重复以上动作。

（5）由平步、吸踮步，小晃手、掏手等动作组成，2/4 拍（中速），八小节完成。

准备：正步位，对 1 方位。

1-2 拍：右脚起向前四个平步，双手二位，右手托掌，左手按掌，一拍一次交替。

3 拍：双脚蹲、起，左小腿旁抬，双手胸前向左小晃手到右前方，右手高、左手低，手心向外、手指向左。

4 拍：左脚向 8 方位吸踮步，右小腿旁抬，双手经向 8 方位掏手到右一三位，最后一拍变嘴形手，左手向下，右手向上，眼看右手。

5-6 拍：右脚起向 4 方位退四个平步，双手同 1-4 拍动作。

7 拍：右脚向 2 方位迈一步，双手向 2 方位前掏手。

8 拍：转向 4 方位做 7-8 拍的反面动作。

第六节
傣族民间舞组合

1. 综合性组合一

准备：正步站立，双手自然下垂。

前奏：双手经胸前向外掏手，经下弧线到身旁，再由身旁至腰前贴腹叉腰、双腿跪坐。

1-4拍：跪地做起伏动作，四拍一次做一个，二拍一次做两个，起时吸气，伏时呼气。

5-8拍：做1-4拍动作。

9-10拍：跪坐起，上身略右倾，向左斜后方翘胯。

11-12拍：做9-10拍的反面动作。

13-14拍：做9-10拍，节奏加快一倍。

15-16拍：跪坐起伏一次。

17拍：旁一位曲掌，翻腕到二位，双手提腕。

18拍：旁一位曲掌，翻腕到三位，提腕跪立。

19-20拍：慢慢坐下，双手压腕到七位。

23拍：七位手曲掌，翻腕到四位，提腕。

24拍：做23拍反面动作。

25-26拍：双手旁一位曲掌，翻腕六位手提腕，左手左前，起伏一次。

27-28拍：做25-26拍的反面动作。

29-30拍：一次旁一位曲掌，翻腕向七位推手；一次旁一位曲掌，翻腕到左小一七位、压腕。

31-32拍：做29-30拍的反面动作。

33-34拍：做前奏动作，双脚站起正步。

35-38拍：原地颤八次。

39-42拍：右脚起，原地平步，一拍一次，共八步。

43-46拍：向左平步走一圈，双手做柔手。

47拍：右脚一个平步，旁一位曲掌，身体转向8方位，左脚向前跟点步，双手翻掌，在胸前手心向前，手腕相靠，左手指向下，右手指向上，爪形手。

48拍：左脚用脚掌变旁点步，双手翻腕到左一七位，左手心向下，右手心向上。

49-50拍：双手心托到右肩上方斜三位，向下穿手，左脚踏后，原地左转至2方位，成右后点步，斜七位手提腕，上身左倾，眼看1方位。

51-54拍：做动作短句（1），上身随动律左右摆动。

55-58拍：左脚起，向6方位退四个前点步，右手起，做四个掏盖手。

59-62拍：向8方位做动作短句（1）的反面动作。

63-66拍：右脚起，向4方位退四个前点步，左手起，做四个翻掌托按手。

67-70拍：做动作短句（2）的动作。

71拍：左旁点吸步，双手七位翻腕，左手心向上，右手心向下。

72拍：右旁点吸步，左手心翻向下，右手心翻向上。

73-74拍：左脚起，向前平步3步，右脚旁点，上身右倾，双手经前上方向下盖到旁七位曲掌，翻腕到里二位。

75-76拍：原地颤三下，上身保持不变，双手推开经七位到左一三位，左手心向下，右手心向上。

77拍：右脚向2方位吸踏步，左小腿旁抬，双手经旁一位曲掌翻腕到左六位，上身左倾。

78拍：做77拍的反面的动作。

79-80拍：右脚向左斜前迈一步，左手压腕，右手从胸前掏到旁七位，手心朝外，手指向右，上身右倾。

81-82拍：左脚起，四个平步，右转一圈。

83-84拍：左脚起，四个平步，左转一圈。

85-88拍：对1方位做前奏动作，最后收到手指向前的旁叉腰位，夹肘压腕。

2. 综合性组合二

1）做法

准备：两组人在4方位、6方位，场外。

1-12拍：脚下碎踏步，上肢环手，两组人斜线进场，经"二龙吐须"在前分开，从边上到后，回到中间成横排，6方位的人左脚、右手先起，4方位的人相反。

13-14拍：双手在胸前，左手盖，右手上穿到左后一三位，提腕，手心朝外，向右原地辗转一圈。

15拍：双脚略跳一下，右脚立半脚尖，左脚勾脚向右斜前方抬25°，双手经旁一位曲掌，翻腕到左侧一位，手背相对，提腕，右胯向旁略翘。

16拍：做15拍的反面动作。

17-20拍：做动作短句（4）两遍，第二遍做动作的反面。

21-22拍：右脚起向后退两个吸踏步，第一步双手左斜前方，向外掏手，手心向前，手指向下，第二步双手向里翻腕，到右胯前，手心背对，手指向下。

23-24拍：右脚起向2方位走三步，最后一拍左小腿旁抬，起伏一次，双手动作同动作短句（4）。

25-26拍：左脚前点跳步，双手左四位手，压腕立掌；左脚旁点跳步，双手右六位手，曲掌；左脚后点跳步，双手左一三位，右手压腕托掌；左脚旁点跳步，双手七位手，曲掌。

27-28拍：动作同25-26拍，重心移到左脚。

29-32拍：做25-28拍动作的反面，最后一拍双手旁一位曲掌。

33-36拍：右脚起，向前四个吸踏步，右手起，四个掏盖手。

37-40拍：向右转身，右脚起向后碎踏步走S线，右手起向后环手。

41-48拍：做动作短句（3）。

49-50拍：做13-14拍动作。

51-52拍：双腿对3方位跪，左腿后伸，小腿抬起，双手经向前掏手，回到右四位手，手心向上，爪形手，向后下腰，眼看1方位。

2）慢板

53-54拍：双手打开，向右至左手，对3方位，手心向下，右手对7方位，手心向上，爪形手，上身向3方位前倾，眼看5方位。

55-56拍：原地起伏两次。

57-58拍：上身起，拧回1方位，左手盖至旁一位，右手托至三位，手心向上，爪形，左小腿抬起。

59-60拍：左脚收，跪，左手掏，右手盖到左六位，手心朝外，指尖对左。

61拍：转向1方位，旁一位曲掌，翻腕到左小一七位，压腕立掌，右脚跪式斜后点地。

62拍：做61拍的反面动作。

63拍：左脚立起来，右脚旁点步，双手旁一位曲掌，翻腕到三位，下右旁腰提腕。

64拍：旁点左转180°。

65拍：右脚向6方位迈一步，左脚掌前点步，双手旁一位曲掌，翻腕到左四位手，提腕。

66拍：左脚向3方位退一步，右脚掌对7方位前点步，双手旁一位曲掌，翻提腕到右四位手。

67拍：起伏两次，头转向1方位。

68拍：右脚向3方位迈一步，左脚迈右脚前成踏步，双手旁一位曲掌，翻腕到左一三位，提腕。

69-76拍：做动作短句（5）动作。

77拍：左脚向4方位一个吸蹲步，双手向4方位前掏手，上身右转对8方位，右小腿对8方位抬，双手对8方位，手腕相对，手心向前，手指一上一下，爪形手。

78拍：做77拍的反面动作。

79-80拍：左脚向4方位迈一步，双向向四位前掏手，向右转对8方位，左脚向8方位迈一步，右小腿旁抬双手到左小一三位。

81拍：右脚落左斜前方成踏步，左手向上托至三位，右手盖到旁一位，爪形手。

82拍：重心移至左脚，右脚掌后点，左手不变，右手提到胸前，向8方位推腕，虎口向里。

83-84拍：右脚向3方位迈一步，左脚旁点，右手托掌到三位，左手按掌点右肘。

85-88拍：左手经过按到旁一位，右手不变，原地向右辗转两圈，由慢到快。

89-96拍：做动作短句（3）动作。

97拍：右脚旁迈一步，左脚旁点的跳点步，双手七位曲掌，翻腕到旁一位。

98拍：左转180°，左脚向3方位迈一步，右脚旁点的跳点步，双手七位曲掌，翻腕到三位，提腕。

99-100拍：重复97-98拍动作。

101-104拍：右脚起向2方位碎踞步八步，左手起，下穿手。

105-106拍：向7方位碎踞步退四步，下穿手同上。

107-108拍：向4方位碎踞步进四步，下穿手同上。

109拍：左脚起向4方位吸踞步，右小腿旁抬，双手旁一位曲掌，翻提腕到右六位手。

110拍：对6方位做109拍的反面动作。

111拍：对8方位做109拍的动作，最后翻腕到左侧一位，提腕。

112拍：对2方位做111拍的反面动作。

113-118拍：左手盖，右手上穿，提腕到后一三位手，向右辗转两圈，最后左脚落，右脚斜前成踏步，双手右一三位。

第七节 傣族民间舞作品欣赏

《雀之灵》获1980年全国第二届舞蹈比赛获创作、表演一等奖,由著名白族舞蹈家杨丽萍编导并演出。舞蹈通过对一只高洁的白孔雀苏醒、漫游、嬉水、畅饮、飞翔等形态的表现,展现了精灵般美丽、纯洁、富有生命激情的孔雀形象。整个舞蹈以传统傣族民间舞蹈为基础,摆脱了传统舞蹈模式,大胆注入现代意识,进一步发展了原有的动律特征,特别是充分运用手指、腕、臂、肩、胸、腰、胯等各个关节有节奏、有层次的运动,而手指细腻的表现,不仅把白孔雀的形象表现得惟妙惟肖,而且将白孔雀机敏、轻巧、圣洁的气质和风采体现得淋漓尽致,并借这只孔雀,表达了对生命的热情歌颂,展现了舞蹈艺术美的独特魅力。该作品获得了"中华民族20世纪舞蹈、舞剧经典作品金像奖"。

第八章

东北秧歌
DONGBEI YANGGE

第一节 东北秧歌概述

东北秧歌是东北三省广大人民十分喜爱的一种民间歌舞形式，是汉族民间舞蹈的代表形式之一。它热烈、火爆、逗趣、诙谐，形成了一套完整的表演形式。在民间，每逢佳节、红白喜事，秧歌队走村串乡，作各种的表演，十分热闹。如果追溯秧歌的起源距今约有300余年的历史了，但是东北秧歌这一名称的由来，还得说是20世纪50年代说起，大批的专业舞蹈工作者都深入东北农村，以辽南地区盛行的高跷秧歌为基础，广泛吸收东北地区的秧歌、二人转以及其他民间歌舞小戏作为舞蹈素材，编创成新型的舞台节目。这些节目仍然保持着原有的风格，反映当时东北农村的新面貌，因而受到广大群众的喜爱。于是人们把源于高跷，又近似秧歌，并具有东北民间舞风格特点的舞蹈新形式称之为"东北秧歌"。

东北秧歌受地域文化的影响，具有浓郁的乡土气息和民俗特点。东北秧歌专家李瑞林、战肃容在他们所编的《东北秧歌》一书中指出，东北大秧歌在风格上既有火爆、泼辣的特点，又有稳静、幽默的特点。动作既哏又俏，既稳又浪（浪，即欢快俊俏之意），而且稳中有浪，浪中有俏，俏中有哏，刚柔结合，不扭扭捏捏、缠绵无力。

东北秧歌的音乐特点与舞蹈特点是一致的，东北秧歌音乐既有火爆热烈的特点，又育欢快俏皮和优美抒情的特点，大量地运用附点音乐，特别是在中速和慢速的乐曲中，这种音乐和节奏的特点，必然赋予动作以特有的韵律，即：出脚快，落脚稳，膝盖带劲，有张有弛，有动有静，为其舞蹈的稳中浪、浪中俏、俏中有哏增色添彩。

第二节 东北秧歌教学提示

（1）东北秧歌手巾花加踢步和上身动律的协调性训练是有一定难度的，做不好经常容易顺拐，所以在训练的过程中一定要手巾花和踢步分开来训练。手巾花加上身体动作加压脚跟，踢步加上身体动作，经过一段时间的分解训练之后，再合起来训练，效果会好一点。

（2）手巾花的训练，一开始要徒手作提压腕的练习，之后作绕腕的训练。等这两项做得比较熟练之后，再拿手绢做各种手巾花的练习。

（3）在训练前踢步的时候一定要记住，音乐的弱拍是动作的强拍，出脚是瞬间用力，过程快，即刻形成姿态，而落脚是控制收力，过程慢动作连贯，逐渐形成姿态。

第三节 东北秧歌训练内容

东北秧歌通过走相、稳相、鼓相以及各种手巾花的表演来体现艺术风格和特点。走相起着动作的贯穿与连接作用，包括前踢步、后踢步、走场步、跳踢步等。稳相是秧歌中的静态性动作，一般用于鼓相的准备或乐句的结束，具有起承转合的作用，稳相的特点是静而不止，静中孕育着变化，这是一种强烈的外在动作瞬间转化为内心节奏的训练，通过稳相的训练，培养学生的反应能力，掌握动作分寸，体现放与收、动与静、强与弱鲜明对比。鼓相一般用于情绪到达高潮时，或舞蹈结束时的亮相动作。鼓相又是将风格、节奏、表演融为一体的综合训练，包括叫鼓。叫鼓可分为两种：其一，叫鼓动作和下一个动作相连接；其二，在叫鼓动作之后，以强有力的"弹动""撞动"和瞬间停顿形成另一种动感特点。手巾花耍法灵活，变化丰富多彩，包括里挽花、单臂花、双臂花、蝴蝶花、交臂花、蚌壳花、一卜捅花、搭肩花等。运用不同节奏和花样的手巾花变化，可体现人物性格，表达内心情感。

走相、稳相、鼓相及手巾花的有机配合，形成上身略前倾、膝部稍弯曲，脚形略勾；脚腕控制，膝部限劲的风格特点。教学中突出"以情带动、以动传情"的风格特点，使学生通过动律、手巾花、步法的训练，在其动作和节奏变化中，掌握东北秧歌的风格和韵律特点。

第四节 东北秧歌基本动作

1. 基本手形、手位、脚位

1）手形
双手持巾。

2）手位
女士叉腰位、单臂位、双臂位、交叉位、胸前位、体旁位。
男士搭肩位、上举位。

3）脚位
女士正步位、踏步位。
男士大八字位、蹲档步位。

2. 基本动律
腿的屈伸与压脚跟，上身的左右摆动，前后扭动与脚下步法的配合形成了东北秧歌的动律特点。

1) 屈伸

（1）正步、双手叉腰，双膝同时半蹲。

（2）双膝伸直。

屈伸分两种：一种半蹲的时间要快，伸直的时间要长；另一种相反。

要求：上身正直，双膝并拢，重心在全脚上。

2) 压脚跟

Da：正步、双手叉腰，两脚跟稍提起。

1拍：脚跟落下。

要求：提起的时间要短，落地的时间要长，双脚重心在脚掌上，身体前倾。

3) 左右摆身

1拍：正步、双手叉腰，压脚跟。

2拍：向左挑肋。

3拍：压脚跟。

4拍：身体向右。

要求：先压脚跟，后摆身体，摆动时以腰为轴，肋与胸主动。

4) 前后扭身

1拍：正步、双手叉腰压脚跟，同时右肩向前，带动上身扭向左前方。

2拍：左肩向前，带动身体扭向右前方。

要求：与压脚跟同时完成，身体重心前倾，肩与上身形成一体，胯部不能扭动。

3. 常用手臂动作

1) 挽花（里挽花）

挽花单指贴巾手心向上，在提腕的同时手指带动手腕由外向里转腕成手心向下，同时压腕。挽花速度要快，压腕时速度要慢，手指不要上翘，不能架肘，动作要连贯。

2) 单臂花

1拍：一手叉腰，一手胸前挽花。

2拍：经下弧线至体旁单臂位，挽花。

要求：身体稍前倾，单臂花不要高于肩。

3) 双臂花

1拍：一手于胸前，一手于体旁双臂位挽花。

2拍：双手经下弧线至反面一个挽花。

4) 蝴蝶花

1拍：双手交叉位，身体左拧对8方位。

2拍：双手经下弧线在体旁位挽花。

5) 交臂花

左右手交替在单臂位上走圆圈路线挽花，大交替花从头上走大半圈。

6) 蚌壳花

1拍：双臂从身体旁至斜上方，身体左拧对8方位，挽花至胸前位。

2拍：翻手变手心朝上，回至斜上方的位置，身体往1方位拧。

7) 上捅花

Da：双手在上举位，手心对里，向上捅。

1拍：手心对外，双肘下垂，肘与肩平行。

8）搭肩花

Da：出手挽花，一手上举位，一手与肩平行。

1拍：双手挽花后搭在肩上，经上弧线双手交替做反面。

4. 基本步法

1）前踢步

Da：双手叉腰正步位，一脚向前踢出150 mm。

1拍：收脚，两腿微屈。

左右交替进行。

要求：出脚快收脚慢，男性前踢步收回时，双腿屈伸半蹲。

2）后踢步

Da：双手叉腰正步位，一腿屈伸，另一腿屈膝向后用全脚踢出。

1拍：直膝收回。

左右交替进行。

要求：出脚要快收脚要慢和前踢步一样。

3）产场步

双手叉腰正步位，身体前倾，双腿微屈，似走路一样一拍一步向前行进。

4）蹲裆步

双手叉腰，蹲裆步位，双腿经过屈伸再把重心移向另一条腿上，身体面向2方位和8方位，左右交替进行。

第五节
东北秧歌动作短句

1. 动律练习

由压脚跟、左右摆身和前后扭身组成，2/4拍（慢速），八小节完成。

1-4拍：双手叉腰正步位，两拍一次压脚跟加左右摆身，做四次。

5-8拍：一拍一次压脚跟加前后扭身。

2. 手巾花练习

由单臂花、双臂花、蝴蝶花、蚌壳花组成，2/4拍（慢速），十六小节完成。

1-4拍：双手叉腰正步位，右手开始两拍一次单臂花加摆身和压脚跟，胸前一次，体旁一次，反面左手体旁一次胸前一次。

5-8拍：左始两拍一次，双臂花。

9-12拍：四拍一次，蝴蝶花前后扭身加压脚跟。

13-16拍：四拍一次蚌壳花。

3. 屈伸和步法练习

由前踢步、左右摆身、慢蹲快起组成，2/4 拍（慢速），十六小节完成。

1-4 拍：双手叉腰正步，两拍一次，屈伸慢蹲快起。

5-8 拍：左脚开始，两拍一次，前踢步加左右摆身。

9-12 拍：两拍一次，屈伸快蹲慢起。

13-16 拍：左脚开始，两拍一次后踢步。

第六节
东北秧歌组合

1. 训练性组合一

准备：正步双手叉腰。

第一遍如下。

1-2 拍：左脚开始两拍一次前踢步。

3-6 拍：胸前右手单臂花前踢步，左手体旁单臂花两次。

7-8 拍：反复 1-2 拍动作，最后半拍，左前踢步、左双臂花。

9-12 拍：前踢步，双臂花。

13-15 拍：压脚跟前后摆身蝴蝶花三次。

16-17 拍：一拍一次左脚始前踢步交替花。

18-19 拍：反复 13-15 拍动作两次。

20-23 拍：两拍一次左脚始前踢步蚌壳花。

24-26 拍：反复 9-12 拍动作，做六次。

第二遍如下。

1-2 拍：一拍一次快蹲慢起屈伸。

3-6 拍：两拍一次右后踢步左右摆动。

7-8 拍：反复 1-2 拍动作，最后一次屈伸左手双臂花。

9-12 拍：两拍一次后，踢步双臂花做四次。

13-15 拍：一拍一次，左后踢步交替花。

16-17 拍：一拍一次，后踢步大交替花。

18-19 拍：一拍一次，后踢步交替花。

20-23 拍：一拍一次，后踢步双臂花。

24-26 拍：一拍一次，后踢步大交替花。

2. 训练性组合二

准备：正步双手叉腰。

第一遍如下。

1-4 拍：两拍一次左脚始前踢步双手叉腰。

9-12 拍：蹲裆步双叉腰，两拍一次先往左移重心。

13-16 拍：蹲裆步搭肩花。

第二遍如下。

1-2 拍：左脚始两拍一次，前踢步双臂花。

3-4 拍：两拍一次前踢步蚌壳花。

5-6 拍：反复 1-2 拍动作。

7-8 拍：反复 3-4 拍动作。

9-10 拍：蹲裆步，右手始两拍一次交替花，左移重心。

11-12 拍：一拍一次蹲裆步搭肩。

13-14 拍：反复 9-10 拍动作。

15-16 拍：反复 11-12 拍动作。

3. 综合性组合一

准备：面对 6 方位，正步站立。

第一遍如下。

1-2 拍：一拍一次左脚右手始，行进后踢步甩巾，往 2 方位行进 7 步，第八拍右脚后撤。

3-4 拍：反复 1-2 拍动作往 8 方位行进。

5-6 拍：第一拍左踏步蹲，左手头上右手胸前双挽花，后三拍造型不动，原地四次左右动律。

7-8 拍：一拍一次往 3 方位横向行进后踢步交臂花拍。

9-10 拍：反复 7-8 拍动作，往 7 方位行进，最后右踏步蹲。

11 拍：左始，一拍一次踏步蹲，双臂花。

12 拍：往 8 方位掖腿跳，右手头上左手与肩平行做"看"和"找"动作。

13 拍：面对 2 方位与 12 拍动作相反。

14-15 拍：交臂花走场步，快速走到舞台中间。

16 拍：两拍一次右手搭肩左手斜方向右脚在前交叉并立，后两拍作相反动作。

17 拍：重复 16 拍动作。

18-19 拍：小五花左转一圈。

20 拍：双手从底下双挽花到头上落下，右踏步蹲，双手扶左膝。

接反复音乐如下。

12 拍：面对 8 方位，一拍一次后踢步甩巾。

13 拍：面对 2 方位，重复 12 拍动作。

14-15 拍：左始一拍一次双臂花跳踏步。

16-17 拍：反复前面 16-17 拍动作。

18-19 拍：反复前面 18-19 拍动作。

20 拍：最后卧鱼，双手胸前并挑腰。

4. 综合性组合二

准备：正步站立。

1 拍：蹲裆步踏左脚，右手经头上到双臂花位置，后两拍，右脚后撤变踏步，右前左后双挽花。

2 拍：右手经腋下掏出向上绕巾，左手打开，左腿抬 45°，右脚立，后两拍蹲裆步左手搭肩花。

3-4 拍：与 1-2 拍动作相反。

5-6 拍：反复 1-2 拍动作。

7-8 拍：反复 3-4 拍动作。

9 拍：面对 2 方位左弓步，双臂与肩平行一拍一次压肘。第三拍左脚收回右脚前踢，双手经下双挽花到头上。

10 拍：反复 9 拍动作。

11-12 拍：两拍一次右手始，蹲裆步搭肩花。

13-14 拍：四拍一次右手始，十字步扁担花。

15-16 拍：一拍一次右手始，搭肩花蹲裆步。

17 拍：左右左成右踏步。

18 拍：与 17 拍动作相反。

13-14 拍：右手始走场步交臂花往左走一个小半圈。

15-16 拍：双手合在一起端酒在胸前，两拍一次面对 2 方位、4 方位、6 方位、8 方位敬酒。

17-18 拍：两拍对 2 方位身体前倾，双手交替向前划圈，两拍身体向后喝酒姿态。

反复音乐左腿跪地亮相。

第七节
东北秧歌作品欣赏

用东北秧歌素材创作的舞蹈和舞剧不多，但沈阳歌舞团 1991 年创作演出的现代民间舞蹈系列剧《月牙五更》给人们留下了深刻印象。

舞蹈的艺术指导门文元，编剧、作曲陶承志，编导李少栋、苏杰、冯嫦荣等，导演李少栋。作品以回旋曲的形式通过入夜五更天，"恋一更——盼情，醉二更——盼夫，乐三更——盼子，梦四更——盼妻，闹五更——盼福"五段系列舞蹈对黑土地劳动人民的一生中，不同情感生活的历程和侧面，进行了富有喜剧风格和舞蹈特色的艺术表现，展现了他们的丰富的精神世界和对美好、幸福的理想追求。从年轻人初恋时的幽会，成婚后盲女等待丈夫归来，到新生命的诞生，都有着风趣幽默的舞蹈表现，而第四段一个光棍做梦娶媳妇，则是舞蹈的高潮，舞蹈以艺术夸张的手法，表现了光棍在梦中娶了一位美丽的姑娘，可是，一会儿美女却变成了各种各样的丑大姐，在情感的大幅度变化中，淋漓尽致地揭示了光棍对爱情幸福的向往和追求。最后一场，通过一对青梅竹马的恋人直到老年才终成眷属的故事，说明幸福的爱情来之不易。整个作品通过强化、夸张的艺术手法塑造了各种典型人物的舞蹈形象，使观众从中感受到了中华民族普通劳动人民具有的纯洁、朴实、爽朗、乐观的性格，并从中得到美的愉悦。

第九章

云南花灯
YUNNAN HUADENG

第一节
云南花灯概述

云南花灯是流传在我国云南省汉族地区的民间舞蹈，盛行于玉溪、姚安、罗平、建水、蒙自等地。传统的花灯歌舞有以下几种：一是广场型的集体歌舞，以队形变化为主，用舞蹈和道具烘托气氛；二是小型歌舞，有一些简单的歌唱成分，即用歌伴舞形式；三是有人物和情节的歌舞小戏。在云南只要有花灯音乐的地方就会有花灯舞蹈。载歌载舞是云南花灯的表演特点，多属民间小调的花灯音乐赋予了花灯多种动律，决定了花灯舞蹈的风格。

云南花灯最主要的动律是"崴"，俗称"不崴不成灯"。崴是以躯干为主要运动部位，通过胯部的左右摆动，向上延伸到腰、肋，产生相同或相反的动作，在不断移动和摆动中形成独特的动感特征和别致的体态美。这一律动是从农民在崎岖山路、田埂上的行走步态中提炼出来的。在平衡的摆动中产生了十分流畅自然的美感特征，女性舞蹈表现出内秀、淡雅、悠然荡漾，具有南方的清秀风格和恬静的心理特征。男性舞蹈是以肋、腰、胯三部分配合来完成的。律动的主要特点是躯干平行横移，迈步经支撑腿弯曲，在较短的时间内变换重心。它强调横移上身，以上下肢动作拉长到尽头，形成流动中的"三道弯"，呈现放松洒脱的美。此外，云南花灯丰富的扇花也是舞蹈的重要特征。70余种丰富复杂的扇花招式，成为区别其他民族民间舞的一个主要标志。扇花与步法的配合，形成了节奏、律动、音乐和情感相融合的特点，展现了云南花灯特有的审美形式。

第二节
云南花灯教学提示

（1）在教学中要求学生掌握每种动律的基本特征，强调小崴的膝部发力，连续悠摆；正崴的脚下发力推动胯、腰、肋以及臂各关节系列的抛物线动感；反崴的步态远探，上肢远伸，有突变的特点。

（2）通过右手扇子绕、挑、翻、转等练习，在比较中掌握各种扇花点、放、收等不同的动感，培养使用道具的能力。

（3）尽管云南花灯以训练躯干的能力为主，但在教学中仍要注重其与上肢、下肢的配合，强调动作连接的流畅性及高低、收放的对比性。

（4）在综合性组合中，要掌握慢板和快板不同的特点，体现优雅别致、活泼灵巧的风格。

第三节

云南花灯训练内容

在云南花灯基本的崴动中，选择了最具典型代表性的小崴、正崴、反崴作为训练内容。其中男性以反崴为主，女性以小崴为主。无论哪一种崴动，都是训练上身高度的运动能力和自我运动的意识，要求充分解放胯、腰、肋。在三个部位放松的状态下，做左右横摆或上下崴动。训练躯干放松、协调的运动能力。各种崴动都体现云南花灯优雅、洒脱、纯朴、自然的风格。每一种崴在动势幅度、方位、形态上仍有着不同的特征。

小崴：崴中最基本的动律。它是双膝在自然略屈的基础上，一膝靠向另一膝移动重心，带动胯向上画一个小的上弧线而形成的，节奏较快，胯部崴动较明显，常用于运动和走场中。

正崴：动律与小崴相反。它是经过一个下弧线，强调自下向上的动力，并形成胯、腰、肋三个部位很顺的弓背向上崴动。正崴多用于中板，具有优美明快的特点。

反崴：主要是上身的平行横移，突出在横移中腰、肋和胯的相反方向，以及延伸到上下肢拉长的流动中所产生的"三道弯"，在舞蹈中产生一种潇洒自如的风格。

在训练中，除了要求掌握以上各种崴的动律特征以外，还需要通过不同持扇法和不同扇花练习，提高学生操作道具的意识和能力，在舞蹈中准确地把握云南花灯特殊的审美特征。

第四节

云南花灯基本动作

1. 基本手形、手位、脚位

1）手形

左手捏巾、右手持扇，持扇方法有握扇、夹扇、扣扇和握笔式合扇。

2）手位

体旁扇位、胸前扇位、耳旁扇位、头上扇位。

3）脚位

正步位、踏步位、小八字位。

2. 常用手臂动作

1）女

团扇：左手捏巾，右手持扇。

1拍：右手在胸前，手腕带动扇子向里、向下、再向外绕一周，左手摆到体旁斜下方。
2拍：左手动作同上，右手摆到腹前的位置。
要求：团扇手腕要放松，两手随腰胯自然摆动，不能主动摆。
放扇：左手捏巾，右手持扇。
1-2拍：两个团扇。
3拍：手背朝上，扇头对右侧腹前，扇尾对外，扇口对左，左手在体旁。
4拍：大拇指向外，无名指向里，翻滚扇子到右胯前，右手握扇到腹前（此拍动作为放扇）。
要求：放扇时动作要与动律一致、连贯，做到轻飘。
别扇：左手捏巾，右手四指捏扇。
1-2拍：两个团扇。
3拍：右手提腕带动小臂，沿身体上抬到右肩旁，扇子一边自然落收，左手在体旁。
Da：右手压腕，带动小臂原路下压。
4拍：右肘在右侧向上兜，腕向前折开扇，左手在腹前。
要求：别扇时，手腕的提压用力不能太猛，要控制扇子，被动地合开产生一种悠悠的感觉。
摆扇：左手捏巾，在体旁下垂，右手夹扇在头上，扇口朝上，扇面朝旁，手心朝左。
1拍：双手一起向左摆，右手腕带动，手心向上，左手在体旁。
2拍：双手一起向右摆，右手腕带动，手心向下，左手在腹前。
要求：手腕与胯形成相反的力量，胯向外延伸，手臂拉长，扇子有随风飘动之感。
扣飘扇：左手捏巾，右手扣扇。
1拍：左手到体旁斜下方，右手提腕在腹前。
Da：双手压腕还原。
2拍：身体左旋，双手提腕，从右向左画，右手从体旁到腹前，左手从腹前到体旁。
3拍：重复第1拍动作。
4拍：双手右摆到左手腹前，右手在体旁，手腕提压飘扇一次。
要求：手腕的提压要自然放松，与动律保持一致的起伏。
扣扇耳旁绕花：左手捏巾，右手扣扇。
1拍：左手到体旁，右手扣扇到胸前。
Da：双手还原。
2拍：左手到胸前，右手到体旁。
Da：双手一起向左至左手体旁，右手在左耳旁。
3拍：左手不动，右手在耳旁外绕花。
Da：双手还原。
4拍：同动作2拍。
要求：手要随动律向上伸出，尽量拉长，Da拍也随动律落到体旁，第三拍手腕绕的幅度要大。
2）男
顺下摆如下。
1拍：右手胸前低一点，左手至体旁45°。
2拍：做反面动作。
风摆柳如下。

1拍：右手在胸前，左手与肩平行，稍高一点。

2拍：做反面，可以握扇做团扇。

2/4 四拍完成。

头上花如下。

1-2拍：两次风摆柳团扇之后，右手经身旁至头上团扇。

3拍：再下落至胸前。

4拍：左手经下方至旁边。

3. 基本步法

1）女

十字步如下。

Da：右腿屈，左脚略抬。

1拍：左脚脚掌向右脚的右斜前方上一步，右脚伸直抬脚跟。

Da：右腿屈，右脚略抬。

2拍：右脚脚掌向左脚的左斜前方上一步，左脚伸直，抬脚跟。

Da：右腿屈，左脚略抬。

3拍：左脚掌向后退一步，右脚伸直抬脚跟。

4拍：右脚并脚正步，立半脚尖。

要求：脚下要有控制，连绵不断地起伏，突出强拍向上。

小崴走场：左手捏巾，右手握笔式合扇，正步位。

1拍：双膝略屈，左脚向前迈一小步，双膝向左屈，胯向左，双手向左摆，左手在旁、右手在腹前。

2拍：右脚向前迈一小步，双膝向右屈，胯向右，双手右摆，左手在腹前。

3-8拍：重复1-2拍动作。

要求：走场步小、快、稳，胯随膝摆，不要主动摆动，上身手臂要放松。

正崴扣扇：右手扣扇，左手捏巾，双手体旁下垂。

Da：右腿屈，左腿略提，左手摆到左旁低位，右手略屈。

1拍：左脚向前迈步蹬直，双脚立半脚尖，左胯、腰、肋向上提，头右倾，左手到体旁上方，右手到胸前。

Da：左腿屈，右腿略提，双手原路返回。

2拍：做1拍动作反面。

要求：脚下体现重抬轻落，强调不断向上，步伐之间不要停顿，向上延伸，贯穿步伐。

反崴探步：右手扣扇，左手捏巾，双手体旁下垂。

Da：右腿半蹲，左脚绷脚探出，胯向右，上身向左横移，左手在体旁，右手在胸前。

1拍：左脚落地，重心移到前，上身和手还原。

Da：左腿半蹲，右脚探出。

2拍：做1拍的反面。

要求：反崴时，腰与胯要有向相反的方向往外拉长之感，探步时，主力腿要向前蹬出，促使动力脚向前迈一步。

吸跳蹄崴：正步位，左手叉腰，右手握笔式合扇，搭右肩。

Da：右腿略曲，左腿原地收起。

1拍：右脚原地跳蹋一下，左脚不动。

2拍：做反面动作。

要求：收腿要快，每一步之间有短暂停顿，跳时脚跟控制抬起，做到轻而巧。

撩腿跳踞崴：正步位，左手叉腰，右手握笔式合扇，搭右肩。

Da：右腿略屈，左腿原地收起。

1拍：右脚跳一下，左腿向前撩出，上身右折曲。

2拍：做反面动作。

要求：撩腿时，小腿要放松。

2）男

反崴探步如下。

Da：面对1方位，右腿半蹲左脚直腿向前探出。

1拍：右手至胸前，左手至体旁，在风摆柳位置。

2拍：交换重心做反面动作。

十字反崴如下。

1拍：左脚曲膝向2方位正步，上身反崴动律。

2拍：右腿向上一步，保持动律。

3拍：左腿向六方位大撤步，直腿。

4拍：拍右腿直接向后。

反崴后撤步如下。

1拍：面对1方位，右腿半蹲，左腿直腿向后撤出，右手至胸前，左手至旁边，在风摆柳位置。

2拍：交换重心做反面动作。

屈伸如下。

1拍：正步、右手握扇双手在身体两旁，双膝半蹲。

2拍：双膝伸直。

要求：半蹲和伸直的时间都要平均。

反崴如下。

1-2拍：正步、右手握扇，双手像正步走一样两边摆动，向左平行横移。

3-4拍：右横移。

要求：从肋、腰、胯顺序向旁摆动。

第五节
云南花灯动作短句

1. 女

（1）由交替大晃臂、跳踏步等动作组成，2/4拍（快速），四小节（一小节为一拍，后同）完成；正步，左手捏巾，右手握扇。

1拍：左脚向旁迈一步，右手从右旁向左画上弧线，同时翻腕，左手旁低位。

2拍：重心移到右脚，右手从下到右旁低位，左手向右，俗称"交替大晃臂"。

3拍：以上1-2拍的动作加快一倍，双手交替向里，后半拍重心右移时，右脚继续向前交叉迈一步。

4拍：左脚向旁迈一步，跳一下，右腿收起。

（2）由月光花、原地小崴扣扇等动作组成，2/4拍（快速），六小节完成。

正步位，右手扣扇。

Da：重心移至右腿，左手抬旁低位，右手扣扇，提到右肩前。

1拍：左脚向3方位前交叉略跳落地，同时双手向右晃手。

2拍：同上，右脚向3方位迈一步。

3拍：左脚继续前交叉，左手经体旁向上抬至头上，绕花，右手收背后，正崴动律，头向右侧。

4拍：右脚向3方位迈一步，左手从旁落到胸前绕花，右手不变，以上两拍动作俗称"月光花"。

5拍：同动作1拍。

6拍：正步半蹲，双手体旁扣扇，原地小崴两次。

（3）由十字步正小崴铲扇等动作组成，2/4拍（快速），八小节完成。

正步位，右手扣扇崴扣飘扇。

Da：左脚向2方位前交叉位踢出250 mm，左手抬至旁低位，右手提腕到右肩前。

1拍：左脚向2方位落，半脚尖着地，右脚向2方位抬起45 mm，右手上方推出，左手小臂收到左肩前。

2拍：右脚向7方位前交叉落地，双手落到体旁。

3拍：左脚并正步小崴，左手经旁低位落下，该动作俗称"铲扇"。

4拍：做第3拍的反面动作。

5-8拍：左脚起十字步正崴扣飘扇。

右手胯旁提肘，沿着胯向下伸向旁，抬到旁低位。

（4）由十字步小成团扇、原地小成翻扇等动作组成，2/4拍（快速），八小节完成。

1-2拍：左脚向旁迈一步，右脚跟上成正步，小崴4次，左手头上，右手腹前，扇面上下翻动4次。

3-4拍：重复1-2拍动作。

5-6拍：十字步小崴团扇。

7-8拍：重复5-6拍动作。

（5）由崴探步团扇、蹲步翻扇等动作组成，2/4拍（中速），六小节完成。

正步位，右手捏扇。

1-2拍：左脚起向前反崴探步，团扇。

3拍：左脚并成正步半蹲，双手在腹前低位放扇。

Da：双脚半脚尖立，左手抬到左旁，右手抬到头上，翻扇。

4拍：落正步半蹲，双手回到腹前放扇位。

5-6拍：重复以上动作。

（6）反崴团扇、风摆柳等动作组成，2/4拍（中速），四小节完成。

准备：正步。

1-2拍：一拍一次顺下摆团扇先向左做四次，之后变风摆柳，做四次。

3-4拍：四拍一次头上团扇。

（7）反崴探步、十字步、风摆柳等动作组成，2/4拍（中速），四小节完成。

准备：面对1方位。

1-2拍：左脚形成一拍一次反崴探步，向前做4次，手是风摆柳团扇十字步，头上花团扇一次。

3-4拍：撤步风摆柳团扇做4次，十字步头上花团扇做一次。

第六节
云南花灯组合

1. 训练性组合一

准备：左手捏巾，右手握笔式合扇，正步对1方位。

1-4拍：原地小崴8个，双手随膝在旁低位和腹前位左右摆动。

5-6拍：继续小崴4个，第一拍左脚向前上一步，第二拍右脚上步并正步，后两拍在原地。

7-8拍：继续小崴4个，第一拍左脚退，第二拍右脚并正步，后两拍在原地。

9-12拍：小崴8个，左脚起向前走4步，向后退4步。

13-14拍：二拍一次原地小崴。

15-16拍：左转一圈，小崴4个，最后一拍胸前开扇。

17-20拍：向前走8步，做2个小崴放扇。

21-22拍：左转90°，对7方位做小崴别扇。

23-24拍：对5方位做小崴别扇。

25-26拍：对3方位做小崴别扇。

27-28拍：对1方位做小崴别扇。

音乐反复。

29-30拍：小崴团扇，后退4步。

31拍：保持小崴动律。

32拍：重复31拍动作。

33拍：原地小崴团扇2个。

34拍：保持小崴动律，第一拍右手搭右肩，合扇，第二拍左手搭左肩。

35拍：左右各一个跳踮崴。

36拍：保持小崴动律，跳踮崴。

37-38拍：做35-36拍动作。

39-40拍：做36拍动作两遍。

41-42拍：做36拍动作左转一圈。

43-46拍：左脚起8个撩腿跳踮崴，双手提腕到左手身旁，右手胸前，向上挑腕再向下压腕，一拍完成，然后接反面左手胸前，右手身旁，交替做8次。

47拍：左脚起两个跳踮崴，第一拍左手身旁提肘，右手腹前开扇，第二拍左右手交换。

48拍：脚撩腿跳踮崴，左手身旁，右手顺左腿向前画出，右脚跳踮崴，左手在胸前，右手向上持遮阳扇。

49-50拍：重复47-48拍动作。

51-58拍：做动作短句（1）两遍。

59拍：左脚向前一步，右脚跟上成正步小崴四个，左手在头上，右手在腹前翻扇（即扇面上下翻动）。

60拍：重复59拍动作。

61拍：双手胸前抱扇向八方位送出，左脚向八方位迈一步，左脚回到正步位，双手回胸前抱扇位，原地小崴两个。

62拍：左脚向8方位迈一步，并向8方位送扇，手与双膝经下弧线变扛扇，重心移至右腿直起。

63-64拍：左脚起向后退8步，左手头上，右手胸前搞扇小崴8次。

65-66拍：左脚向旁迈一步，右脚踏后，左手落至身旁，右手经下弧线到旁边，向里翻腕成扣扇，向右蹲转一周。

67拍：左脚向右斜前方迈成踏步蹲，双手从身体左侧上弧线到右斜前方，略低，左手点右肘。手抬向斜上方，俗称"丹凤朝阳"，点扇一次。

68拍："丹凤朝阳"点扇一次，"丹凤朝阳"点扇直起。

2. 训练性组合二

准备：正步位，左手捏巾，右手扣扇。

1-8拍：原地正崴扣扇8次。

9-12拍：正崴扣扇向前走8步。

13-14拍：正崴扣扇向后退4步。

15拍：向后碎步退，双手胸前交替向里绕，右手团扇，快速。

16拍：左脚向旁迈一步，右脚前交叉落成踏步蹲，双手从左边经上弧线到左手胸前，右手在身旁扣扇位，向左蹲转一圈。

17拍：原地正崴团扇两次，左手身旁，右手胸前团扇，左手胸前，右手身旁团扇。

18拍：重复17拍动作。

19-20拍：正崴团扇十字步。

21-22拍：重复19-20拍动作。

23拍：双手头上，右手扇口对左，遮阳扇，正崴2个，左转一圈。

24拍：右脚向2方位略跳落，左脚向右前交叉点地，双手向旁打开，经胸前向2方位推，手指捏住两个扇角。

25-26拍：转向1方位，向前2个正崴，原地2个小崴，双手在胸前，随动律摆动。

27-28拍：重复25-26拍动作，小崴时前一拍变握扇，后两拍变扣扇。

29-32拍：十字步，正崴扣扇耳旁绕花2次。

33-36拍：左脚向右斜前落成踏步，慢蹲慢起，做反崴团扇8次。

37-38拍：左脚起向前反崴探步，团扇，第4步左转180°，并成正步，向5方位做。

39-40拍：向5方位做33-34拍动作。

41-42拍：左脚向右斜前落成踏步，做反崴摆扇4次。

43-46拍：反崴团扇十字步2次，第三拍右手从右上到左团扇。

47拍：左脚向旁迈，右脚左前交叉落成踏步蹲；双手体旁，左转一圈，转时右手向左，俗称"小鱼抢水"。

48拍：左踏步蹲，双手从左经上弧线向右画到下；腿直起，双手从下往上到左肩旁，俗称"荷花爱莲"。

3.综合性组合一

1）女

准备：右手捏扇，面对5方位，在6方位的场外。

1拍：左脚向3方位迈一步，左手到体旁，右手在胸前团扇，正崴动律。

2拍：右脚向点前交叉迈一步，左手从体旁落，再到胸前，右手经上弧线抬至右斜上方团扇，保持正崴。

2-7拍：重复动作6次，从6方位向4方位进场走横线。

8拍：左脚向3方位迈一步，左转180°，做小崴团扇，继续小崴，右手变扣扇。

9-12拍：做2个正崴扣扇耳旁绕花。

13拍：左脚向右前交叉落地成踏步，左手背后，右手握扇胸前向里翻扇到左肩前，扇口向右。

14拍：踏步，左手不变，右手向外翻扇到右肩前，扇口向左，再向里翻扇。

15-16拍：左手经胸前向上，向外画至体旁，右转180°，最后半拍变扣扇。

17-20拍：第一个人带向8方位依次走斜线，做向前大踏步8步，正崴扣扇。

21拍：左脚起对8方位做小崴2个，左手体旁低到腹前摆动，右手头上团扇，小崴1个，右手头上团扇，左手在旁低位。

22拍：做19拍的反面动作。

23-24拍：小崴团扇4次，左转一圈。

25-28拍：小崴别扇2次，第一次向8方位做，第二次右转向2方位做。

29拍：左脚向8方位迈一步，半脚尖，右脚向4方位抬45°，双手向左晃手到右下方，右手扣扇；右脚向8方位前交叉迈一步，左脚再向8方位迈一步，双手原路返回。

30拍：右脚向8方位前交叉迈成踏步半蹲，左手胸前，右手握扇体旁，向左蹲转一周。

31拍：对一点双手胸前抱扇，左右各一个跳贴崴。

32拍：左脚向8方位迈一步，双手向8方位送扇，经下弧线运扇，重心移至右脚，右肩扛扇。

33-40拍：从第一个点开始向3方位走成横排做动作短句（2）两次。

41-42拍：左脚起做十字步正崴扣飘扇。

43拍：向后碎步退左右手在胸前交替向里绕。

44拍：左右小崴2个，第一个做团扇，第二个变扣扇。

45-46拍：分单双数，做正崴扣扇，单数向前进4步，双数向后退4步。

47拍：单数原地小崴铲扇，双数原地正崴扣扇。

48拍：做47拍动作，单双数交换动作。

49-56拍：做动作短句（3）两次。

57-60拍：正崴扣扇耳旁绕花两次。

61-62拍：正崴扣扇退4步，变成一横排。

63拍：左脚向旁迈一步，右脚踏后，双手经体旁向下落至左手胸旁，右手背后"月光花"。

64拍：与63拍动作相反。

快板如下。

65-72拍：从一横排中间两个人起交叉向旁走"编篱笆"队形，再向后走成一个大圆圈，小崴走场合扇；第一个人开始向3方位走成横排做动作短句（2）两次。

73拍：左转成背对圆心，原地小崴团扇。

74拍：做十字步正崴扣飘扇。

75拍：小崴团扇，单数进一步，双数退一步，成两个圆。

76拍：左脚向旁迈一步，右脚向左前交叉点一下，双手从体旁往里成胸前抱扇。

动作同1拍，脚做成反面。

77-80拍：外圈做动作短句（4），里圈做动作短句（2）（最后两拍仍做"月光花"）。

81-84拍：里外圈交换77-80拍的动作。

85拍：里圈，外圈人面对面交换位置，向前走三步，第四步左转180°，右脚并正步，做小崴放扇的后半部分（单一放扇）。

86-87拍：重复85拍动作渐慢。

88拍：左脚向右前迈一步，成踏步，左手背后，右手头上摆扇两次。

89-90拍：原地踏步、蹲，反崴摆扇四次。

91-92拍：反崴探步头上摆扇，变成两竖排。

93-100拍：做动作短句（5）四次，两竖排的第一人带做"二龙吐须"，竖排往前走时短句不变，到了横排，短句前半部分背对背做，后半部分面对面做。

101-102拍：一横排面对5方位，反崴探步团扇，第三拍，右手从旁抬到头上，落到胸前绕扇，其他不变。

103-104拍：重复101-102拍动作，最后一拍右脚并左脚正步，左转180°。

105-106拍：十字步反崴团扇。

107拍："小鱼抢水"。

108拍：左脚向8方位跳落，右小腿对四方位后踢，左手向前8方位，右手后4方位开扇。

右脚向8方位前勾脚点地，右手经下弧线向前抬至8方位斜上方，收扇，肘略屈，左手搭在右小臂上，该动作俗称"蜻蜓点水"。

2）男

准备：正步、扇子打开。

第一遍如下。

1-2拍：上身反崴动律，加团扇，顺下摆脚不动，左面开始。

3-4拍：动作同上，后1拍双腿半蹲反崴动律不变，一拍两个动作，右面一次，左面一次。

5-6拍：动作节奏同1-2拍动作，变风摆柳从右面开始。

7-8拍：节奏同3-4拍，最后1拍动作为先左面后右面。

9-10拍：屈伸抬脚，反崴手臂，顺下摆团扇做四次，左面开始。

11-12拍：动作节奏同上，后撤步，团扇做四次。

13-14拍：十字步反崴，手臂风摆柳团扇，一拍两个动作右面一次左面一次。

第二遍如下。

1-2拍：反崴探步，风摆柳团扇，左脚开始，做四次。

3-4拍：十字步头上花做一次。

5-6拍：反崴后撤步，风摆柳团扇，左脚开始，做四次。

7-8拍：反复3-4拍。

9-10拍：风摆柳团扇，屈伸抬脚，向1方位左面做一次右面做一次，向左转对7方位，同样动作。

11-12拍：11拍对5方位，反复上面动作，12拍对3方位同样动作。

13-14拍：结束步伐，左脚抬起揣腿，右手握扇于胸前，左手平打开；左脚落于右脚前半蹲，右脚向3方位伸出脚跟点地，身体向左旁倾，左手收回放在右手肘扇子平放；右腿伸直，身体左拧，右手经头上向左画出；右腿半蹲左脚向2、3方位之间，右手翻腕至头上，左手平打开。

第七节
云南花灯作品欣赏

以"云南花灯"作为舞蹈动律编排的代表作有《大茶山》《游春》《十大姐》等。20世纪五六十年代盛兴舞台，特别是《十大姐》这个作品，几乎在各大地区的舞台上均有演出，也是与国际交流的保留节目之一。

舞蹈在欢快、喜悦的乐曲声中，一群手持扇子和手绢的"大姐姑娘"欢天喜地，以"平踏步绕花""交叉步摆手"活跃在舞台上，她们时而直线前进，横排交错，时而双圈对绕，绕走穿梭，翻动扇花甩动手绢，似此起彼伏，竞赛追赶，似心潮激荡，追求希望。表现大姐、二姐……十姐会织布、会绣花、会耕种、会饲养……

作品形象鲜明，主题明确，内容典型，以走步、送胯等，简单而富有个性的动作，歌颂了劳动人民朴实勤劳的本色，以及对幸福生活的热爱，对美好未来的憧憬，舞蹈运用云南花灯民间舞的语言，采用边歌边舞，歌舞结合的形式，从人物造型到动作设计，从舞台的空间构图到运动路线，注重领舞和群舞的高与低、前与后、大与小、强与弱的对比和烘托，并将其个性动作加以夸张变化，科学而简洁地进行了艺术处理，使舞蹈在浓郁的乡土气息中，突出个性鲜明的"十大姐"形象。

第十章

山东鼓子秧歌
SHANDONG GUZI YANGGE

第一节
山东鼓子秧歌概述

　　山东鼓子秧歌是广场上表演的大型群众性民间舞蹈，流传于鲁北地区的商河、惠民、临沂、禹城、东陵一带，以商河、惠民两地最为流行，受鲁北自然环境及传统文化的影响，形成了粗犷雄浑、气势豪迈的特点，充分显示出山东好汉英武、矫健的英雄气概。

　　鼓子秧歌的表演程序："进村""街筒子""跑场"和"出村"。

　　鼓子秧歌队中的角色分别是：伞（头伞和花伞），表示老生形象，一般是萧恩打扮，左手握伞，右手拿牛胯骨；鼓子，表现中年人的形象，左手持鼓，右手持鼓槌；棒，是少年的形象，双手持约50 cm长的鼓槌；花，为少女形象，所持道具为右手持折扇、左手拿巾，或者双手持绸巾，或者左手持巾或花灯，右手持巾和拂尘。

　　鼓子秧歌所持的手鼓一般有七八斤重，在跑、转、跳、蹲中不停地托、抢、撩、劈、神形成了鼓子秧歌在体态和动律上独特动律特点。

第二节
山东鼓子秧歌教学提示

（1）作劈鼓子时，双手在头上击掌，强调重拍向上。
（2）作海底捞月四拍一次双手劈鼓，再慢慢下来强调运动路线和动力安排。
（3）做走鼓子时注意身体平稳，避免上下起伏，两边摇晃。
（4）在训练时注意男性气质的训练。

第三节
山东鼓子秧歌训练内容

　　山东鼓子秧歌节奏气势强、动作幅度大，具有较高的训练价值，选择有代表性的劈鼓子、神鼓子、走鼓子等

动作，训练学生提必拉、推必随、抡必腑、晃必圆、肩拧身及以鼓带臂、以臂带腰，以腰还步的连贯传导动势。同时增强腰部的控制能力和身体各部位协调配合的表现力。

第四节 山东鼓子秧歌基本动作

1. **基本手形、手位、脚位**

1) 手形

手指自然分开，稍微弯曲。

2) 手位

劈鼓子位：双臂体旁椭圆形，小七位分开神鼓子位：左手胸前手心向上，右手旁握拳小七位。

托鼓子位：左手上手心向上，右手与肩平行打开，手掌立起。

3) 脚位

正步位、大八字步位、蹲裆步位。

2. **基本动律**

节奏：龙冬冬一个冬匡来台龙冬冬一个冬匡。

大八字位劈鼓子。

1拍：右脚向前迈出。

2拍：停住。

3-4拍：反面反复。

要求：气沉丹田，出步沉稳。

3. **常用手臂动作**

1) 劈鼓子

脚大八字步，双手体旁提起至头上击掌到劈鼓子位。

2) 神鼓子

脚大八字步，双手体旁提起至头上击掌到神鼓子位。

4. **基本步伐**

双手托鼓子位如下。

1拍：左脚向前迈步，落地自然弯曲，右腿抬起。

2拍：身体动势没有停继续向前。

3拍：抬起的右腿自前迈步。

4拍：同2拍动作。

要求：走鼓子时身体要平稳、后脚推动前脚落地；后脚推地后不要停在原地的位置，整个动势一直向前。

第五节 山东鼓子秧歌动作短句

（1）由走鼓子，托鼓子等动作组成，4/4 拍（慢速），八小节完成。

1-2 拍：左脚向前走鼓子左手托鼓子位，一步一拍走八步。

3-4 拍：身体转身对 5 方位向后同时双手从头上晃手下来再到托鼓子位，向后走鼓子八步。

5-6 拍：变大八字步，双手同时合起，双手双脚同时踏一下，1 拍双手从上划下来再到与肩平行手腕翘起双腿蹲裆步位，上身前倾 90°头低下，两拍一次做四次。

7-8 拍：同上动作带方向两拍一次，顺时针方向做四次四个方向，3 方位、5 方位、7 方位、1 方位。

（2）由劈鼓子、神鼓子等动作组成，4/4 拍（中速），八小节完成。

1-2 拍：四拍一次劈鼓子一次两拍一次，两次。

3-4 拍：反复同上。

5-6 拍：四拍一次神鼓子一次，最后揣鼓子，两拍一次做两次。

7-8 拍：反复同上。

第六节 山东鼓子秧歌组合

准备：大八字步双手体旁劈鼓子位。

第一遍音乐如下。

1-2 拍：右脚向前迈步做动律两拍一次做四次身体重心转移。

3-4 拍：蹲裆步两拍一次重心转移。

5-6 拍：两拍一次收左脚，同时前倾低头，再右脚踏地抬头。

7-8 拍：左始十字步。

9-10 拍：重复短句动作一。

11-12 拍：重复动作短句二。

13-14 拍：反复 1-2 拍动作。

15-16 拍：左脚向 7 方位踏脚向身后靠，同时一慢两快双手劈鼓落弓步成海底捞月，最后一个姿势。

17-18 拍：面对四方位反复 5-6 拍动作，但最后一次转对 7 方位亮相。

第七节
山东鼓子秧歌作品欣赏

群舞《俺从黄河来》（1989年由北京舞蹈学院首演，编导张继刚，作曲汪镇宇，服装设计王慧君）以充满着黄河气息的秧歌一舞的韵律为基调，以饱含激情的夸张的情态和动作，揭示了中华民族历史的恢弘和悲怆，自娱性的民间舞蹈的表现形式被置于当代舞坛新感觉之下，表现着一个民族的挺立和奋发，他们满载着苦难又满怀着希望，从历史深处走来，又向历史的未来走去，但他们永远不会离开生他养他的这条河流，这是他们生命的命脉，这是一个追赶太阳的民族。本作品曾在中国舞蹈界引起较大的反响，反映了中国现代民间舞创作的新的发展和进步。

第十一章

胶州秧歌
JIAOZHOU YANGGE

第一节
胶州秧歌概述

　　胶州秧歌是流传于山东胶州一带的民间广场歌舞，俗称"跑秧歌"，是舞和戏相结合的表演形式，通常由"跑场"和"小戏"两部分组成。角色有鼓子、棒褪、小嫂、扇女、翠花五种，持棒褪、折扇、绸巾、团扇等道具表演，先是热闹地翻扑，扭逗，跑大场，然后是传统的歌舞小戏。随着胶州秧歌的不断丰富，现在在舞台上看到的主要有翠花（中老年）、扇女（青年）、小嫂（小女孩）三个不同年龄、不同性格的角色，既舒展大方又热情灵巧，既有独特的舞姿动律又有极强的表演性。胶州秧歌已成为山东的"三大秧歌"之一。

　　胶州秧歌的基本体态特点是明显的"三道弯"，即由脚掌、脚跟的碾动带动腰和上身各部位的扭动而形成颈、腰、膝三个部位的弯曲和变化，常用"三弯，九劲，十八态"来形容胶州秧歌的外部运动特征。

　　胶州秧歌的基本动律特点可概括为"拧、碾、伸、韧"四个字。"拧"是以腰为轴，向外拧转形成的"三道弯"体态；"碾"是在形成或移动重心的过程中，膝的推转反射在脚部的旋力；"伸"是启动或到达极点位置时，动作的瞬间状态，表现出一种力的延伸感；"韧"是在流动的动作变形中，表现出的一种力度，给人以不间断的力的延伸美感。这四个特点，几乎在所有动作中都有集中统一的体现，它们循环往复，连绵不断，充满活力，富有内在激情和动作力度。这是胶州秧歌的神韵所在，也是舞蹈动感的特点和源泉。

　　此外，胶州秧歌的音乐节奏也极富特点，大量运用附点节奏型，即在强拍后面加附点。这正好与舞蹈动作的"决发力，慢延伸"的感觉相吻合，形成收和伸，快和慢极鲜明的对比动感特点，使舞蹈更生动细腻，富有魅力。

第二节
胶州秧歌教学提示

（1）在教学中，不仅强调脚下的拧劲，而且强调位置间的协调支配。

（2）在慢板中，动作要"贯满"每一个音符，膝部的粘劲，腰的扭劲，手臂的伸劲都要有所体现，更要强调动作流畅饱满、静中有动。打快板时，动作要干净、利落，把握节奏中的瞬间停顿，掌握好快慢的对比。

第三节 胶州秧歌训练内容

　　吸取胶州秧歌中小嫂和翠花的舞蹈经验,提取有代表性风格的丁字拧步、倒丁字拧步和丁字三步小嫂扭的动作为训练内容,培养学生从脚部、膝部、腰部以及双臂全面支配身体各部位的协调能力和支配音乐的控制力、表现力,全面提高舞蹈修养和素质。

　　通过脚和膝的训练,掌握脚下拧碾步态的韧性和力度。通过腰部、肋部的训练,增强灵活性和控制能力,以形成特殊的体态美。通过双臂和扇花的训练,掌握不断延伸的外神力,体现快速交替画8字的协调性和姿态美,整体体现脚下的滚动,促进膝部的转动,带动腰部的扭动,延伸上肢的伸动等动律特点,并以此形成身体各个部位有机的配合和统一,做到拧、碾、神、韧相互协调。

　　丁字拧步(以进为例):强调抬腿时大腿和膝部向内侧拧动,同时主力腿及脚跟有控制地提起;主力脚另一方的腰肋上提,落脚时,要有控制地先落脚跟,再落脚缘;膝部再向外侧拧动,腰转动到另一方上提;膝盖的一关一开,脚掌推动,腰部反复提转,形成拧的动感和重抬轻落的力感;同时要体现换脚拧动快,形成步态后滚动过程慢,换手动作快,姿势形成慢的特点,用完美的过程来展现延伸和伸动。

　　倒丁字碾步:丁字拧步的演变,在脚掌碾动的同时换脚和换主力脚,姿态形成短、轻、快的特点,做到脚、体、头、手在瞬间整体转动、停顿。

　　丁字三步小嫂扭:俗称"扭断腰",节奏快,动作变化快,快速完成脚、膝、腰的拧碾扭动,每一拍的运动都要形成"三道弯"的体态,配合双臂的交替横8字,形成全身的扭动感。

第四节 胶州秧歌基本动作

1. 基本手形,手位、脚位
(1) 手形:左手捏巾,右手持扇。
(2) 手位:身旁横8字扇位,胯旁转扇位,胸前抱扇位,头上扇位。
(3) 脚位:正步,正丁字位,倒丁字位,踏步位。

2. 常甩手臂动
1) 横八字扇
准备:左手捏巾,右手握笔式合扇。
Da:右小臂位于右肋前,手心朝下,肘架起,左手心朝上向旁抬,略低。

1拍：右小臂经上弧线，手心向上，至旁略低，左小臂从后向前画半圈，变手心朝下弯于左肋前，肘架起。

2拍：左右手交换做第一拍动作。

3-4拍：重复1-2拍的动作。

要求：小臂经上弧线到旁边，要体现伸劲，收到肋前，要体现韧劲，且伸劲、韧劲要一致。

2）竖八字扇

准备：左手捏巾，右手握笔式合扇。

Da：右手抬起，小臂弯于右肩前，手心朝下，左手心朝上，向后抬起，上身左拧。

1拍：右手小臂带手心朝上向前伸出，画下弧线经胯旁向后抬，左手、小臂向里折，经上弧线到左肩前，手心朝下，上身右拧。

2拍：左右手交换做第一拍动作。

3-4拍：重复1-2拍动作。

要求：在横八字的基础上，配合腰的转动，右手握扇，左手捏巾。手向前加上胰肩，向后时加揽肩上推扇，胯旁转。

Da：双臂快速旁抬，收到胸前，略夹肘。

1-2拍：右扇经右脸颊旁推到头上，左手经左肩向旁推出。

3-4拍：右手心向上落到右胯旁，手腕先向内后向外转扇（扇面保持向上），左小臂弯到左肩前，手腕外旋在肩上画一圈，双手先慢旋后快转，后半圈在最后半拍上瞬间完成右肋上提。

要求：上推扇时要慢，押满音乐，胯旁转扇时换得快，转得慢，转扇时，右手肘架起，扇面保持向上，胯旁转扇遮羞横拉扇，右手握扇，左手捏巾。

Da：左手经旁抬至头上，右手腕外旋，略架肘，手心向上至右胯旁。

1-2拍：右手腕先向内后向外转扇，左肋上提。

Da：双手经旁快速收到胸前位，扇口朝左。

3-4拍：大臂不动，手巾和扇子带动向两旁推出，手心向前。

要求：转扇要求同上，双手快速收到胸前，向旁慢拉扇，拉扇时，不要用手腕带动；里外滚扇，右手合扇倒握扇，左手捏巾。

Da：双手在右胯前，左手心朝下，右手心朝上。

1拍：右拇指向外翻滚，手经前至头上，手心向上，左手旁伸出，身体略右转。

2拍：右手其他四指向里翻滚，落到右胯旁，左手巾搭在右肩上，身体略左转。

要求：右手上下运动，左手左右运动，双手同时经过一条向前的弧线，动作干净利落，若手在前胯时，肘架起，左手在右肩上时，大臂抬起，动作中右肩要放松，大撒扇月、前抱扇，右手撒扇、拿扇，左手捏巾。

1拍：右手经前抬到头上撒扇，手心向前，左手向旁伸出。

2拍：右手腕外旋落至右肋前握扇，左手巾搭在右肩上。

要求：同里外滚扇，大撒扇过程要快，头上和胸前均有一个短暂的停顿。

3. 基本步法

1）丁字拧步进

正步位如下。

Da：双膝略屈向2方位拧，同时，左脚抬到右脚踝内侧。

1拍：右脚跟抬起，左脚跟落右脚尖前，用右脚掌推左脚跟，双膝拧向8方位。

2拍：左脚尖对8方位，全脚落地，右脚在后，脚掌点地。

3-4拍：右脚做反面。

要求：脚上强调掌向前推跟，拧动时要有控制，并配合腰肋的扭动，左脚进时，腰向左转，左肋上提，右脚进时相反。

2）丁字拧步退

正步位如下。

准备：双膝略屈。

Da：左脚向右脚跟后略抬起。

1拍：左脚掌在右脚跟后点地，右脚掌离地，用右脚跟推左脚掌，双膝拧向8方位。

2拍：左脚跟落地成后丁字步。

3-4拍：右脚做反面。

要求：同丁字拧步进，脚上强调向后推。

3）倒丁字碾步

准备：正步位。

1拍：双膝靠拢略右转，左脚向前探出，脚尖对8方位，成倒丁字位，右脚跟抬起，重心移至左脚。

2拍：双膝靠拢略左转，右脚向前探出，脚尖对8方位，成倒丁字位，左脚跟抬起，重心移至右脚。

要求：碾动时，动力脚不要提胯，略离地即可，非动力脚胯向上提，脚掌向下踩。

4）丁字三步

准备：正步位，对1方位。

Da：双膝拧向2方位，右脚略向左脚后撤一步，脚掌撑地，同时左脚抬至右脚内侧，脚尖对3方位，身体转向2方位。

1拍：身体转向1方位，左脚外缘着地，双膝向右拧，右脚在旁略离地。

2拍：右脚内缘着地成正步，双膝向右拧，双脚一起向右滚碾成左脚内缘，右脚外缘着地。

3拍：左脚略右脚后撤一步，脚掌撑地，右脚抬至左脚踝内侧，身体转向8方位，双膝向8方位拧。

4-6拍：做1-3拍的反面动作。

要求：第1-2拍，膝随脚跟滚动左右拧，保持略屈，膝不要有上下动律；第3拍脚掌撑地，脚跟立起，体现重抬轻落，并有方向变化，整个动作配合腰、肋的扭动。

第五节

胶州秧歌动作短句

（1）由向旁、后移重心和逆时针转扇等动作组成，2/4拍（中速），八小节（一小节为一拍，后同）完成。

准备：左脚吸起，双手胸前，手心朝外，右手倒扇。

1-2拍：左脚向旁迈一步，右腿半蹲，上身左拧对7方位，向后靠，双手先向前再向旁推出。

Da：重心移到左脚，上身拧回1方位。

3-4拍：右脚向左后退一步，重心在右脚，右手在旁，左小臂弯到左肩前，手心向上，向后画弧线到旁，上身往6方位靠。

Da：重心移到左脚。

5-6拍：左手不变，右手在2方位略低位，手腕带向里（逆时针）转扇成倒握扇，手心朝里，上身略向2方位前倾。

7-8拍：右脚并成正步，双手胸前对1方位。

（2）由丁字三步、小嫂扭动作组成，2/4拍（快速），八小节完成。

准备：正步位，左手捏巾，右手握扇。

Da：右脚向左脚后撤一步，脚掌撑地，左脚抬至右脚踝内侧，上身与膝拧向2方位，左手抬至8方位略下方，右手在右肋前，肘起，右肋上提，左旁腰略后拧。

1-3拍：脚下做丁字三步，双手做横八字扇，第1拍时身对1方位，左肋上提，右旁腰略下压，第2拍与第1拍相反，第3拍身体转向8方位，左肋上提，右旁腰略后拧。

4-6拍：做1-3拍动作的反面（该动作为"丁字三步小嫂扭"）。

7-8拍：重复以上动作。

（3）由丁字拧进步、抖上推扇、点推、平推扇等动作组成，2/4拍（中速），八小节完成。

准备：正步位，左手捏巾，右手持扇。

Da：双手经旁收到胸前，夹肘，扇口朝左。

1-2拍：左脚丁字拧步进，斜上推扇。

3-4拍：右手对2方位，画下弧线，左手画上弧线，身体慢慢右转。

5-6拍：左手收到左肩前，右手到右胯旁，双膝略屈，身对4方位，眼看6方位。

Da：右手胯旁转扇，双手收到胸前，开始向左转。

7-8拍：转到对2方位，右手向2方位平推扇，左手向6方位推，上身略前倾。

（4）由胯旁转扇、推扇等动作组成，2/4拍（中速），八小节完成。

准备：正步位，面对5方位，握扇捏巾。

1拍：右脚向7方位迈一步，双膝略屈，胯旁转扇。

Da：双手收到胸前，上身含胸。

2拍：左脚向8方位退一步，半蹲，右脚对4方位，伸直点地，右手向8方位下方推出，上身后仰。

3拍：重心移到右脚，半蹲，左手收到左肩前，右手收到右胯旁，胯旁转扇。

Da：双手收到胸前。

4拍：左脚向4方位迈，落右脚前交叉，双手从左肩往肋上提。

点斜上方推，扇口对左肩，上身略右倾。

5拍：右脚向3方位迈一步，半蹲，左脚左肩前，右手胯旁转扇。

Da：双手收到胸前。

6拍：左脚踏右脚后，对8方位双手胸前向上向前画，扇口对胸。

7-8拍：踏步半蹲，双手从下抬到左手左肩，右手胯旁。

（5）由并步跳、胯旁转扇等动作组成，2/4拍（中速），八小节完成。

准备：正步位，左手捏巾，右手持扇。

Da：左脚略屈，右脚向前伸直离地，左手在左胯旁，右手在右胯旁，略架肘。

1拍：右脚向前一个并腿跳，双手动作相同，做胯旁转扇，转到胸前位。

2拍：右脚向前迈一步，双手向上推，扇口对里。

3-4拍：重复1-2拍动作。

5-8拍：左转180°，半脚尖向后退，左手起向后摇臂。

（6）由丁字拧步进、上推扇、胯旁转扇等动作组成，2/4拍（中速），八小节完成。

准备：正步位，左手捏巾右手持扇。

Da：双手经旁收到胸前，夹肘，扇口对左。

1拍：左脚丁字拧步进，上推扇。

2拍：右脚向旁一步，略屈，胯旁转扇。

Da：双手收胸前。

3拍：左脚向左迈一步，成旁弓前步，双手向旁推，扇口对左。

4拍：重心移到右脚略蹲，胯旁转扇。

Da：双手收到胸前。

5拍：左脚向右后交叉迈一步，双手向左旁推扇，扇口朝上。

6拍：右脚向右迈一步，略屈，胯旁转扇。

Da：双手收胸前。

7-8拍：左脚向前迈一步，双手向上推扇，扇口对里。

第六节
胶州秧歌组合

1.训练性组合一

准备：正步对1方位，左手捏巾，右手握笔式合扇，双手背手位。

1-3拍：左脚起丁字拧步进一个，退一个，再进一个。

4拍：右脚、左脚各一个丁字拧步退。

5-8拍：做1-4拍的反面动作。

9-10拍：左脚起丁字拧步进两个，退两个。

11-12拍：左脚起丁字拧步进两个，退一个。

13-16拍：做9-12拍的反面动作。

17-18拍：左脚起丁字拧步进一个，退一个左手背后，右手横八字。

19拍：左脚起丁字拧步退一个，进一个，右手横八字不变。

20拍：左脚丁字拧步进一个，右手横八字。

21-24拍：做17-20拍的反面动作，左手横八字。

25-27拍：左脚起丁字拧步，进、退、退、进、进、退各一个，双手横八字。

28拍：左脚丁字拧步进。

29-32拍：做25-28拍的反面动作。

33-36 拍：左脚起丁字拧步进 8 步，双手竖八字。

37-40 拍：左脚起丁字拧步退 8 步，前 4 步双手竖八字，后 4 步双手落下从身后向旁抬起。

41-42 拍：左脚起丁字拧步进 4 步，双手横八字。

43-44 拍：左起丁字拧步退 4 步，双手一次经旁到头上，一次经旁落到腹前，重复一次。

45 拍：左脚丁字拧步退，双手从右往左晃。

46 拍：做 45 拍的反面，最后右转 180°。

47 拍：右脚起丁字拧步进 2 个，双手横八字。

48 拍：右脚起丁字拧步退 2 个，双手从旁抬起，最后一拍搭在肩上。

2. 训练性组合二

准备：正步位，左手握巾，右手合扇倒握。

1-4 拍：左脚起倒丁字碾步向前 4 步，两拍一动，双手里外滚扇。

5-6 拍：继续倒丁字碾步里外滚扇进 3 步，第 6 拍停。

7-8 拍：做 5-6 拍的反面。

9-10 拍：左起倒丁字碾步进 4 步。

11 拍：左脚向旁迈一步，右腿半蹲，左手旁伸；右手小臂弯到右肩前，手心向上，向后画一个弧线到旁，身体右倾。

12 拍：右脚踏左脚后，右转 180°，右手在旁不动，左小臂弯到左肩前，手心朝上，向后画一个弧线到旁边，身左倾。

13-16 拍：左脚起对 5 方位起 8 步，倒丁字碾步里外滚扇。

17-18 拍：做 11-12 拍动作，最后一拍开扇。

19-22 拍：向前左起倒丁字碾步，大撒扇胸前抱扇、两拍一次走 2 步，一拍一次走 3 步，最后一拍停。

23-26 拍：右脚起做 19-22 拍的动作。

27-30 拍：左脚起倒丁字碾步向前，左转一圈，一拍一步，大撒扇胸前抱扇。

31 拍：左脚倒丁字碾步进，大撒扇。

32 拍：右脚倒丁字碾步进，胸前抱扇，左脚靠右脚吸起，右手合扇，手腕带扇子在腕上顺时针转一圈到胸前成倒握扇，手心向外，双手胸前。

33-36 拍：做动作短句（1）。

37-40 拍：正步位原地滚碾步 8 个，双手背后，第一拍双膝左拧，滚至左脚外缘，右脚内缘善地；右旁腰，第二拍双膝右拧，双脚滚至左脚内缘，右脚外缘着地，左旁腰，一拍一动。

41-42 拍：左脚起继续滚碾步 3 个，右脚向左脚后撤一步，双膝拧向 2 方位，左脚掌抬起，脚尖对 3 方位，左肋提，右腰旁。

43-44 拍：左脚外缘落正步，再向右滚碾一次，左脚向右脚后撤一步，脚掌抬起，脚尖对 7 方位，右肋提，左腰旁，右脚外缘落正步，双膝拧向 8 方位。

45 拍：向左滚碾，左脚外缘，右脚内缘着地，右脚向左脚后撤一步，脚掌着地，左脚抬至右脚内侧，身与膝拧向 2 方位，左手抬至旁略低，右手小臂旁于右肋前，右肋上提。

46-51 拍：做动作短句（2）两遍，丁字三步小嫂扭。

52 拍：左脚外缘着地，左右各滚碾一次，双手横八字。

53-54 拍：左脚向旁迈一步，右脚踏后到头上顺时针转一圈，收到背后，左手背后，右手扇子向左平画，轻拍左肩，右转一圈。

55-58 拍：做 41 拍动作，最后一拍开扇。

59-62 拍：做 37-40 拍的动作，向前进四步，再向后退四步，双手横八字扇。

63 拍：原地左右滚碾一次，横八字扇保持。

64 拍：做 45 拍动作。

65-70 拍：做 46-51 拍动作。

71 拍：左脚向 3 方位落，成踏步半蹲上身转向 1 方位，双手向右画上弧线到左手胸前，右手体旁，左肋上提，右旁腰略下压；右脚跟抬起，左脚抬至右脚踝上方，双手原路返回，身转向 2 方位。

72 拍：重复 71 拍第 1 拍动作。

3. 综合性组合

准备：左手握巾，右手握扇，分两组，在 4 方位，6 方位，场外。

前奏：两组人斜线进场，经"二龙吐须"，分别按顺时针和逆时针方向往后走圈，最后在后成两横排。

动作：起步前，双手经体旁，收到胸前，夹肘，扇口向左，走圆场步时，右手向前平推扇，左手向后推，上身略左拧，最后一拍转向对 1 方位，双手收到胸前夹肘。

1-4 拍：上推扇胯旁转扇 2 次，丁字拧步进 4 步。

5-8 拍：做动作短句（3）。

9 拍：右脚向 2 方位迈一步，左脚跟上成丁字半脚尖上推扇。

10 拍：落脚跟，踏步半蹲左转一圈，胯旁转扇。

11-12 拍：左脚向 8 方位迈一步，右脚踏后，双手经胸前向左肩上方推扇，扇口朝里。

13 拍：双手经左下弧，到右斜下方，扇口朝下。

14 拍：右脚向 3 方位迈一步，左脚撤后左转 90°，右脚前点，右手变扣扇经胸前，下弧线铲扇，左手背后。

15 拍：右手落到右胯旁，左手抬到左肩前，双腿屈成踏步蹲；右手胯旁转扇，经旁向上盖到胸前，左手也到胸前，扇口朝左，双脚并正步半蹲。

16 拍：右脚伸直，左脚向右前点，右手斜上推扇，左手到旁。

17-18 拍：左脚起丁字拧步进 4 步，双手横八字。

19 拍：左勾脚略抬一下，左转向后走一圈，左手胯旁，右手右肩上转扇。

20 拍：再向右后走一圈，双手变为右手胯旁，左手左肩上画。

21 拍：左脚丁字拧步退，左手头上，右手从肩上转扇到胯旁，下右腰旁。

22 拍：右脚丁字拧步退，双手经胸前遮羞横拉扇，最后右转一圈。

23-24 拍：做 17-18 拍动作。

25 拍：丁字拧步退两步。

26 拍：左脚丁字拧步进，右脚丁字拧步退，双手经胸前向上打开，到旁边。

27-28 拍：丁字拧步进两步，做两个上推扇。

29-30 拍：左手弯到左肩前，右手转到胯旁，半脚尖向右转一圈。

31-32 拍：向 5 方位走成一横排，双手收到胸前，最后一拍左脚向 6 方位迈一步，成大掖步，右手向 6 方位斜下方推出，左手向 2 方位推出。

第二遍音乐如下。

1-4 拍：做动作短句（4）。

5-6 拍：左脚向 7 方位迈一步，右脚吸到左小腿处，膝对 7 方位，上身转向 1 方位，左手胸前，右手经前到头上翻扇；右脚落拧步进，拧步退；右手向旁打开。

7-8拍：右脚丁字拧步退，右手从左起，顺着头绕一圈落到胸前开扇，左手不动，手背相对，右转一圈，同时双手向外翻。

9-16拍：左起第一个人带向2方位起斜线，做动作短句（5）两遍。

17-18拍：上推扇半脚尖向右转圈，变成两横排。

19-20拍：右脚向3方位迈，略屈，左旁腰，胯旁转扇，左脚向3方位迈，左转180°，右腰旁，右手肩上转扇，左手胯旁，右脚向7方位迈，略屈，左腰旁，胯旁转扇，左脚向8方位退一步，半蹲，右脚对4方位前点，双手经胸前，右手向4方位上方，左手向8方位下方推出，扇口对胸。

21拍：重心前移，左脚并右脚正步半脚尖右转对8方位，双手头上。

22拍：右脚向8方位迈一步成大踏步，双手经胸前向8方位斜上方推扇，扇口朝上。

23-24拍：做19-20拍动作。

25-28拍：做动作短句（6）。

29-30拍：左转向后走圆场，双手在旁打开，略含胸；右脚上左脚前，立半脚尖左转一圈，双手向前，右手顺头绕到右肩后上方，手心朝前，左手向左打到左斜前方。

31-32拍：重复25-30拍动作，转成对1方位。

23-24拍：右手向外翻扇，变手心向上，从左上方到右上方，左手弯小臂，搭右肩上，右脚略向左前上一步，向右立转一圈，左手推到旁。

25-26拍：左起丁字拧步进3步，上推扇，2快1慢。

27拍：右脚向3方位一个并腿跳后再向3方位迈一步，做2个胯旁转扇。

28拍：左脚向4方位撤一步，在右脚前一点，双手向8方位上方推扇，扇口对胸。

29-30拍：右脚向8方位迈一步成大掖步，左手不动，右手画下弧线到2方位斜下方。

31拍：重心移到左脚，对7方位做动作短句（4）。

32拍：重心前移，左脚向7方位迈一步，右脚踏后，身体转向对一点，双手经背后向3方位抬，右手在右耳旁，扇口朝上，左手点肘，重心略后移再迅速前移，腰随重心向左、向右略移。

第七节
胶州秧歌作品欣赏

《春天》是以胶州秧歌的基本动作为素材创作的女子群舞。舞蹈音乐是根据歌曲《谁不说俺家乡好》改编的，编导王玫充分运用了典型的丁字拧步，丁一字三步小嫂扭和"大老婆扭"等动作为素材，结合东北曲调的音乐，歌颂了改革开放以来，山东人民更加富裕的生活和对家乡的赞美，以及对未来的美好憧憬。

舞蹈从一片晨曦中开始，随着音乐和灯光的进入，慢慢走近，犹如展现一幅美丽的画面，前半部分作品充满深情，运用了舒展、委婉的丁字拧步和细腻的推扇，表现了人们对生活的一种深深的热爱。到后半部分随着内容的推进，变成一种热情赞扬和歌颂。舞蹈运用了"小嫂扭"和"大老婆扭"，全身的扭动和两手八字扇上下翻飞，给人活泼俏丽的动感，表现一种生机勃勃、热情向上的意蕴。舞蹈极其恰当地运用各动作元素不同的风格、韵律，使其成为一部赏心悦目、脍炙人口的作品。

参考文献

[1] 黄明珠.中国舞蹈艺术鉴赏指南[M].上海：上海音乐出版社，2001.
[2] 王克芬，隆荫培.中国近现代当代舞蹈发展史[M].北京：人民音乐出版社，1999.
[3] 吕艺生，舞蹈大辞典[M].北京：中国戏剧出版社，1994.
[4] 潘志涛.中国民族民间舞教学法[M].上海：上海音乐出版社，2004.